素描

從入門到上手

いちばんていねいな 基本のデッサン

小椋芳子

三悅文化

開始素描吧

我曾經被問過：「畫素描能做什麼？」
的確，從表面上來看，或許沒辦法立刻帶來什麼幫助。
但學習素描卻深深影響著如何觀察事物及對事物的看法。
不單只是學習到技術。

舉例來說，透過素描練習感受什麼是「漂亮」、什麼是「有趣」，培養用眼觀察的能力，理應能對許多創作活動帶來幫助。
此外，選擇如何取捨，培養思考「該如何傳達」的能力，同時還能鍛鍊想像力。

我認為在素描的過程中，每個動作都非常重要。就以削鉛筆為例，慢慢地削出筆芯是件多麼療癒的事啊。
測量題材時，呼吸會讓手震動，因此必須靜下心來，屏住呼吸。這時會感到腦袋清晰，思緒集中。描繪大線條時，必須從肩膀大幅揮動手腕，感覺就像在運動般舒服。
調整手勁描繪出帶強弱表現的線條時，感覺就像是用樂器在展現節奏。

不只如此。

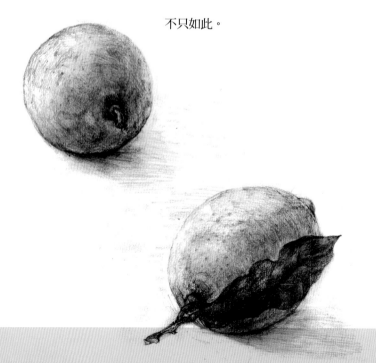

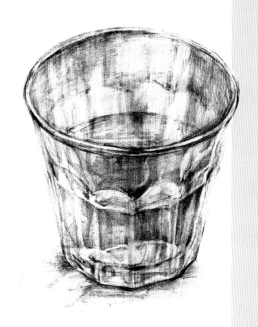

在素描簿中描繪出自己注意到的事物時，日後回想起的
記憶會比照片更加鮮明。

另外還包含了在仔細描繪的過程中，所感受到、察覺到
的引人入勝之處。
素描雖然是用鉛筆描繪黑白世界，但只要在作畫時去感
受色彩，就能看見顏色。

或許會有人擔心，我技術不是很好，這樣真的能畫嗎？別擔心，只要練習，就能
讓技術更純熟，沒有人能夠一蹴可幾。我反而會覺得，如果立刻就變得很厲害，
其實相當可惜。

拋棄不會畫、好困難的思維，靜下心來親身感受「今天學會了這個！」的喜悅，
讓自己抱著學會新事物的成就感，往下一階段邁進。
希望本書能為各位帶來些許幫助。

<div align="right">

小椋芳子（YOSHI）

</div>

本書特色

為了讓各位更享受素描樂趣，以下彙整了閱讀本書時的重點。
請各位練習時務必加以利用。

嚴選身邊的題材

挑選蘋果、雞蛋等你我身邊最適合做為題
材的物品，練習素描基本技巧。為了讓初學
者能夠在想到時就立刻做大量練習，這裡避
免使用難度較高的石膏或特殊形狀，以達
到「隨時描繪」、「輕鬆練習」的目標。此
外，書中是以題材特性做項目區分，因此就
算沒有辦法準備相同的題材，也可選擇類似
的物品做描繪。

刊載題材範例
的彩圖

要將眼睛看見的彩色題材轉換為素描的黑白
世界，其實是有難度的。書中會同時刊載題
材的彩色照片與黑白素描圖，讓讀者們就像
是看見實物般，能夠比對如何描繪顏色及陰
影。此外，也會附上重點說明，讓各位能夠
立刻下筆輕鬆描繪。

Lesson 1

簡單形狀——蘋果

蘋果算是形狀簡單，有規則性的題材。要避免變形，就挑選外型漂亮的蘋果。

題材範例

光線來自
左上方

不是圓形，
是五邊形

反光

應掌握的基本五項目（P26～）重點

構圖　光源　形態　質感

建議構圖可比實際尺寸大一些，這樣會更容
繪。若有要畫出陰影，那麼題材本身要放在
偏左上方。蘋果的紅色較難看出光線來源，
務必仔細觀察。此外，要將蘋果的紅色改用
來呈現的話，顏色必須加深許多。這時就要
用 B 系列的鉛筆畫出顏色，展現質感。各位
認為「蘋果是圓的」，但從上面觀察的話，會
蘋果其實是帶點弧度的五邊形，因此建議可
直線大幅裁切出面（P38）的方式描繪。

完成素描

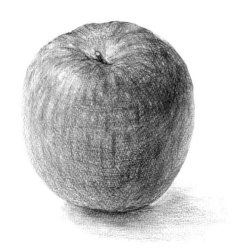

基本說明細分為五項

書中會介紹描繪素描時應掌握的五個基本項目
（P26～）。這五個項目雖然是描繪每種題材時都須
掌握的基本事項，但在各個題材頁面中，還會特別
列出「五項目裡務必注意的項目」。步驟中會標出圖
示，各位不妨邊確認邊練習。另外亦可比較有著相同
圖示的題材中，哪些部分的內容是共通的，將會相當
有趣。

透過照片詳細介紹步驟

詳細介紹素描步驟，讓讀者就像是站在後面
觀察作畫過程。另外也以淺顯易懂的方式，
指出哪些地方是重點。

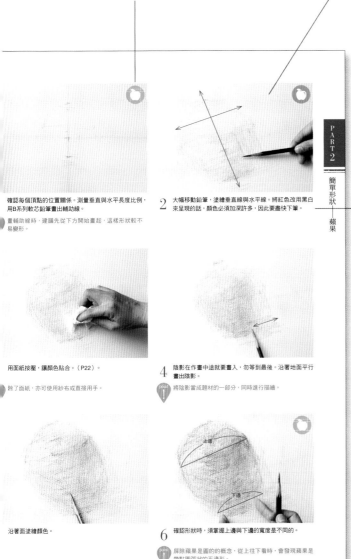

確認每個頂點的位置關係。測量垂直與水平長度比例，
用B系列軟芯鉛筆畫出輔助線。

畫輔助線時，建議先從下方開始畫起，這樣形狀較不
易變形。

用面紙按壓，讓膚貼合。（P22）。

除了面紙，亦可使用紗布或直接用手。

沿著面塗繪顏色。

2 大幅移動鉛筆，塗繪垂直線與水平線。將紅色改用黑白
來呈現的話，顏色必須加深許多，因此要盡快下筆。

4 陰影在作畫中途就要畫入，勿等到最後。沿著地面平行
畫出陰影。
point 將陰影當成題材的一部分，同時進行描繪。

6 確認形狀時，須掌握上邊與下邊的寬度是不同的。
point 屏除蘋果是圓的的概念，從上往下看時，會發現蘋果是
帶點圓弧狀的五邊形。

43

避免專業用語，
改用簡單詞彙

對於懂專業用語的人而言，專業用語是能夠
立刻知道所言為何的詞彙。但對於不懂的
人而言，卻像咒語一樣，完全聽不懂究竟在
說什麼。本書盡可能地使用淺顯易懂的文字
做解說，讓不懂專業用語的讀者也能輕鬆閱
讀。

使用大量插圖，
讓內容更淺顯易懂

在基礎介紹的「開始素描前」章節中，使用
了大量的插圖，讓解說內容更輕鬆、更簡
單。針對只有文字及照片會較難理解的內
容，有了插圖反而變得淺顯易懂。各位不妨
邊素描，邊反覆閱讀說明。

contents

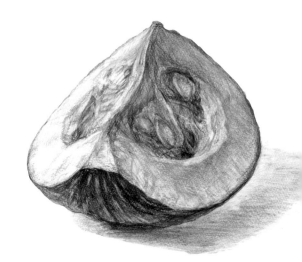

開始素描前

備齊工具 —— 12

準備工作 —— 14

Part 1 掌握素描的基本

熟悉工具 —— 18

練習觀察 —— 24

應掌握的基本五項目 —— 26

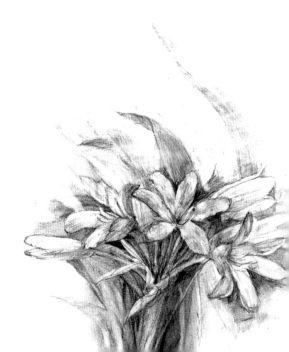

Part2 描繪題材

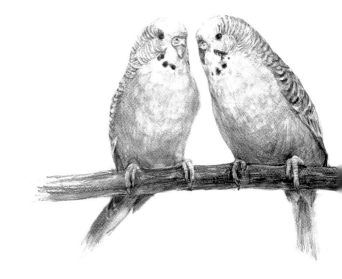

快速索引

書中介紹的素描畫法題材一覽。

簡單形狀

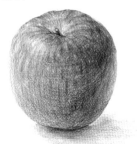

蘋果
42

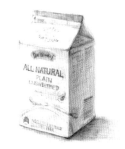

牛奶盒
46

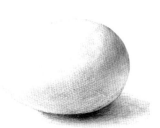

雞蛋
50

軟、硬表現

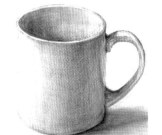

馬克杯
52

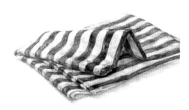

布
58

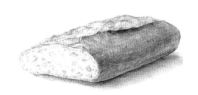

法國麵包
60

透明感

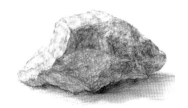

小石頭
62

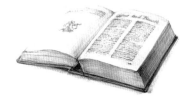

翻開的書
64

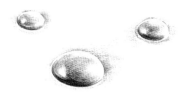

水滴
68

複雜形狀

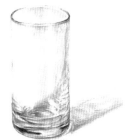

玻璃杯
70

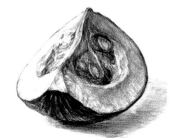

南瓜切塊
76

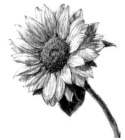

向日葵
78

人物

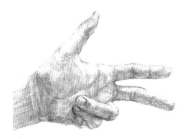

手
84

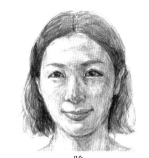

臉
86

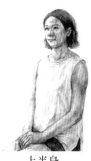

上半身
90

風景

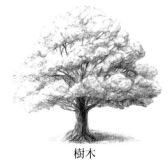

樹木
98

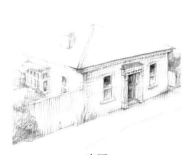

家屋
100

動物

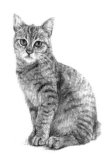

貓
106

素材組合

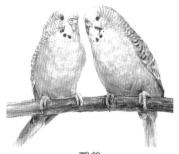

鸚鵡
110

顏色差異
116

質感差異
118

素描用語集

ㄅㄆㄇㄈ

飽和度
顏色的鮮豔程度。當顏色鮮豔時會說「飽和度高」，褪色時則會說「飽和度低」。

筆觸
畫材所展現的點、線及調子。亦可稱為整個畫作給人的印象。

筆壓
描繪時，朝鉛筆筆尖施予的壓力。素描能透過筆壓的強弱讓表現更多元。

輔助線
要決定題材的大概位置時，輕輕描繪的線條或標記。書中所說的「畫出輔助線」，就是指「畫出大概的線條，在重點處作記號」的意思。

反光
意指光照射到放置物體的台面或牆壁後，又反射回來。描繪反光將更能呈現出立體感與空間。參照 P28。

俯視
從高處往下看，或是從上觀察整體。觀察點會高於對象物。⇔ 仰視。

ㄉㄊㄋㄌ

對比
顏色或明暗差異。明暗差異顯著時又稱為高對比。

對角線
多邊形中，不相鄰兩角的頂點所連起的線。以及多面體中，不在同一平面上的兩頂點所連起的線。

頂點
兩直線形成角並交會產生的點。或是多面體中，三面以上相交的點。同時也是輪廓會改變方向的位置。

調子
光線或陰影所產生的明暗變化。以鉛筆描繪出灰色濃淡、明暗等漸層狀態。素描所說的「增添調子」，就是指賦予濃淡差異。

透視（Pers）
遠近法、透視圖法的總稱。完整詞彙為 Perspective，是能感受到深度的描繪法，或以該手法描繪而成的圖。其中可分為一點透視法、兩點透視法、三點透視法。除了素描外，還被廣泛運用在透過視覺做呈現的範疇（建築、卡漫、CG 等）。

徒手描繪
描繪時不使用尺規等工具。書中會進行徒手描繪直線及圓的練習。

題材
描繪的對象物。

逆光
來自對象題材後方的光線。

兩點透視法
以兩個消失點做描繪的技法。參照 P57。

亮處
會照到光，變亮的區域。

亮度
顏色屬性之一，意指物體明暗程度。

輪廓
又稱外形，意指物體與空間的邊界。

立體感
由對象物的三次元形狀、深度、厚度所呈現，非平面的感覺。

量感
素描中用來形容物體所具備的大小或重量。亦可稱為份量。

稜線
面與面相交時，方向改變的邊界。掌握面與稜線是素描的基本功夫。參照 P38。

ㄍㄎㄏ

慣用眼
看東西時主要會使用的單邊眼睛。另一隻眼睛則會協助聚焦作補足。想知道自己的慣用眼是哪一眼的話，可以在對象物前方豎立食指，並先用兩眼看著對象物，接著再分別以單眼觀看，與兩眼時的狀態相比，食指距離較近者就是慣用眼。

光源
光的來源。光源可以是太陽、電燈泡等非常多元。素描時，確認光源來自何處非常重要。參照 P28。

構圖
決定要將題材以怎樣的大小，擺在畫面中的哪個位置。參照 P26。

骨骼
由關節結合的複數骨頭及軟骨所組成的結構。描繪人物或動物時，掌握骨骼將更容易勾勒形狀。

固有色
素材本身具備的顏色。與光線造成的明暗或陰影無相關的顏色。

空間
不存在物體的延伸區塊。也就是空出來的區域。素描時會透過技法來呈現出帶有深度及立體感的空間。參照 P35。

黃金比例
幾何學中所說的 1：1.618 比例。對人類而言，同樣是最穩定、看起來最美、整體最為協調的比例。此比例也被用在像是達文西的《蒙娜麗莎的微笑》等知名美術作品中。

（畫出）面
參照 P38。

ㄐㄑㄒ

漸層
明暗或顏色深淺帶有階段性變化的狀態或技法。

結構
意指形成某一物體的部分，或材料的構築方式。理解人體的骨骼或肌肉，掌握重心與結構為必要的基礎。

焦點
在素描中，是指畫作中最想突顯的部分。主要會是距離視線最近的地方。

基底
基礎、基本、基座。亦指基本的最底層。

記號線
描繪過程中，為了更容易掌握結構所需的臨時線條。

起形
補上線條或面，讓形態更接近對象物。

區塊
帶有份量，意指對象物的塊體。

形態
物體的形狀姿態。或是物體有組織地組裝好後的外顯形狀。素描時如何掌握形態請參照 P30。

消失點
以遠近法描繪立體時，朝向深處並會在最後交會的點。參照 P56。

細節
描繪及呈現細部。「細節不足」是指沒有畫出詳細部分及特徵。

ㄓㄔㄕㄖ

軸線
通過立體物中心的線。蔬果等題材的話，就是指芯的部分。

質感
材質在視覺與觸覺上所具備的感受。表面質地。參照 P34。

中線
位於人體、植物等左右對稱題材中心的線。

整體感
包含細節描繪與整體結構要素具備一致性。

中心線
位於題材本身的中心，或是構圖左右、上下中心的線。

中心點
位於題材本身的中心，或是構圖左右上下中心的點。

遮蔽膠帶
黏性較弱的暫時性膠帶。用來記錄題材位置非常方便。

視平線
觀察者的「視線高度」。在遠近法或透視圖法中則是指消失點的高度等。參照 P56。

深度
從物體正前方到後端的距離。

視角
看物體時，視線所投射的點。

石膏像
以石膏製成的立體像。石膏像本身為單一白色，容易掌握明暗，因此常被做為練習素描的題材。希臘時期及文藝復興時期的雕刻為常見的石膏像原型。

繞線
意指在立體面上，以表裡方向移動的線條。在素描時，多半會出現於曲面物體上。

ㄗㄘㄙ

自然光
一般是指來自太陽的光線。

測量棒
用來目測題材的細棒。本書是使用鉛筆。參照 P30。

速寫畫
掌握人物或動物等對象物的特徵及動態，並在短時間內用線條迅速描繪。參照 P114。

三點透視法
以三個消失點做描繪的技法。參照 P57。

色調
在明暗與顏色表現中，亮度與飽和度所帶來的色彩系統。

一ㄨㄩ

仰視
從比對象物低的位置往上看。觀察點（觀察者眼睛的位置）會低於對象物。
⇔ 俯視。

一點透視法
讓所有線條朝一個消失點集中的描繪技法。參照 P57。

外形
又稱輪廓，意指物體與空間的邊界。

遠近法
將三次元的空間以繪畫呈現在二次元平面上的手法。也是用來描繪深度的技法。一般而言亦可稱為透視（圖）法（P57）。

ㄢㄣㄤㄥ

暗面與陰影
「暗面」是指因光線被遮蔽，在對象物中所形成的暗處。「陰影」則是指物體遮蔽了光線後，在光源相反處的地面所形成的暗處（影子）。兩者總稱為陰影。在素描世界中，會依照暗處位置區分使用暗面及陰影，因此要特別注意。參照 P28。

英

Drawing
意指用線畫描繪對象。素描既可稱 Dessin，另也可以直接說是 Drawing。日文 Drawing（ドローイング）也帶有速寫的意思。

備齊工具

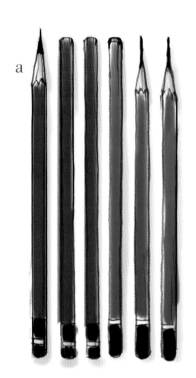

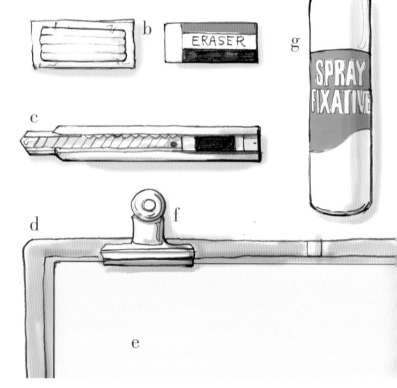

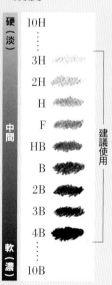

a｜鉛筆

素描較常用的鉛筆有「三菱 uni、Hi-uni」、「施德樓」、「輝柏」三種。描繪者的筆壓及習慣也會改變畫出來的感覺，建議各位多方嘗試，找出適合自己的作畫鉛筆。

三菱 uni、Hi-uni

三菱鉛筆公司推出的鉛筆。Uni 的顏色黑中帶褐，筆芯偏軟。非常適合描繪自然題材或人物等氛圍較柔和的題材。Hi-uni 則是黑中帶藍，筆芯稍硬，且筆芯密度較 uni 高，筆身木材質地較佳。

施德樓（Staedtler）

德國品牌的鉛筆。適合用來描繪工業產品、無機質題材或充滿緊迫感的作品。顏色黑中帶藍，筆芯比三菱 uni 更硬。

輝柏（Faber-Castell）

德國品牌的鉛筆。筆芯很硬，適合下筆力道較強勁的人。使用起來雖然有難度，卻有著特殊色調。

point !

鉛筆濃度、硬度

鉛筆硬度從 10H～10B 可分成 22 種硬度。10H 顏色最淡，並會隨之變濃。或許會有人很驚訝「竟然有這麼多種類」，但對於只有「黑白」的素描世界而言，這樣才能呈現出豐富的色調。另外，每種硬度所畫出的顏色更是獨一無二，剛開始一定會煩惱究竟要準備哪些濃度的鉛筆，這裡建議各位先準備3H～4B 的鉛筆，之後再視需求增加種類。

硬（淡）	10H
	⋮
	3H
	2H
	H
	F
中間	HB
	B
	2B
	3B
	4B
	⋮
軟（濃）	10B

（建議使用：F～4B）

b｜軟橡皮、橡皮擦

軟橡皮沒有固定形狀，可像黏土一樣塑形。進行鉛筆素描時，軟橡皮是非常有幫助的工具。雖然軟橡皮的品牌眾多，但使用起來大同小異。若有「偏軟」、「中等」、「偏硬」的軟度時，建議各位挑選「偏軟」、「中等」的產品。軟橡皮除了能讓呈現細緻描繪的過程更加輕鬆外，還可避免傷害畫紙。將塑膠橡皮擦削

出尖角使用的話，則能呈現出邊角銳利的感覺。

c｜美工刀

主要用在削鉛筆的時候。準備一般市售品即可，但刀刃要隨時保持銳利，這樣才能把鉛筆木材及筆芯削得更漂亮。

d｜紙畫板

用來固定畫紙，鋪在底層的紙板。除了能用來攜帶作品外，還可做為素描用墊板。另外也有人會選擇使用木製畫板。

e｜畫紙

日本較常見的是名為「M 畫紙」的紙類。請各位選擇「稍微有點厚度，表面帶點粗糙感的紙」，避免使用像水彩畫紙這類凹凸程度較明顯的紙張，因為這樣的紙張會影響鉛筆筆觸。相反地，若選擇「肯特紙」這類表面光滑的紙張，線條則容易滑掉。建議各位先稍微習慣作畫後，再來使用這類紙張。

f｜圓型夾、圖釘

可將畫紙固定在畫板上。建議各位可準備兩個稍大的夾子，在作畫時將紙張固定住。若不在意紙張有孔洞的話，亦可使用圖釘。

g｜保護噴膠

將鉛筆及木炭等粉末固定的噴霧，能讓素描的保存更完整。好不容易完成的作品若不小心摩擦糊掉的話會令人很傷心，因此完成滿意的畫作後，務必噴上保護噴膠。

有這些工具更方便

紙擦筆、淘汰的布、面紙

想要呈現暈塗效果時，都能用這些工具摩擦描繪處。若不在意手變髒的話，也可直接用手。

取景框（P36）

決定題材形狀及構圖時的輔助工具，取景框雖然很方便，但太過依賴反而會無法練習如何掌握空間，因此建議怎樣都無法漂亮構圖時再使用。

畫架

在桌子上畫素描時其實不太需要用到畫架，但遇到大型題材或在戶外畫圖時，有畫架就能固定畫面，是相當重要的工具。另也有較輕巧的折疊式畫架。

室內用　　室外用

準備工作

首先要讓工具處於最佳使用狀態

就像運動前要做體操暖身一樣,畫素描前的準備也很重要。讓題材處於好的狀態,並讓身體熟悉後再來描繪,將能讓作畫過程更順利。首先,請各位抱著做暖身操的心情,在準備的同時了解一下工具特性吧。

削鉛筆

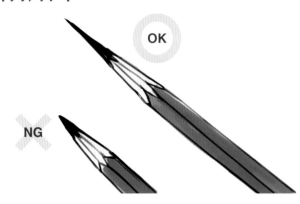

OK

NG

一定要用美工刀削鉛筆

畫素描的鉛筆一定要用美工刀削,不可使用削鉛筆器。為了讓筆芯又尖又細,無論是木頭部分或筆芯長度都要比平常寫字時更長。想要讓筆芯又尖又細的話,就一定要用手邊調整邊切削。這樣才能用鉛筆做出「平拿握法」、「豎立鉛筆畫出大量纖細線條」等素描特有的運筆方式。

1

削筆時,左手握筆,右手握美工刀。以左手拇指撐住美工刀,盡量避免美工刀晃動。感覺就像是用左手拇指推動美工刀的方式削筆(左撇子則將握法對調)。

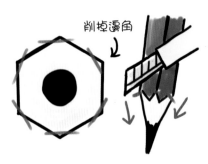

削掉邊角

2

用左手轉動鉛筆,大致削去六角形的六個角。轉一圈後,再繼續沿著邊角切削筆身的木材。最後再將刀刃靠在筆芯上,慢慢摩擦將筆芯削尖。

point !

削出漂亮鉛筆的訣竅

削筆時若太用力,或改變刀刃的角度,就會讓筆身的木材變得凹凸不平,在素描時容易傷到畫紙。或許會有人覺得削鉛筆很麻煩,但削出漂亮的鉛筆後,就能讓素描變得更簡單。請各位靜下心來,花點時間,盡可能地把鉛筆削漂亮吧。

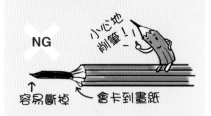

NG

小心地削筆!

容易斷掉　　　會卡到畫紙

筆芯過度外露容易折斷,筆身木材削得太粗糙也容易卡到畫紙,因此務必特別注意。別忘了筆芯還要夠尖。

調整軟橡皮

軟橡皮是「白色鉛筆」

材質柔軟，能夠自由改變形狀的軟像皮除了能做為「橡皮擦」使用外，在素描世界中還能當成「白色鉛筆」。素描必須透過不斷地描繪、擦拭才能完成。因此使用軟橡皮時，「用白色描繪」的概念會比「擦拭」更重要。隨時掌握此概念使用軟橡皮的話，將能讓作畫範疇更多元。

切成適當大小

從袋子取出軟橡皮後，先切成等同下方插圖的大小（手好拿的尺寸）。太小的話在擦拭時容易變形，太大又無法擦出細緻邊角，作畫時會覺得手愈來愈痠，因此務必調整成適當大小。

搓揉變軟

為了讓軟橡皮更好用，要先搓揉使軟橡皮變熱變軟。作畫時，用握筆的另一隻手隨時拿著軟橡皮並適時搓揉。這樣才能在需要時立刻使用。

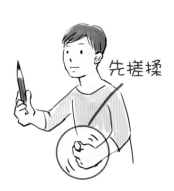

先搓揉

手好拿的尺寸

確認畫紙正反面

務必確認正反面

畫紙有分正反面，用手指觸摸看看，有點粗糙（稍微凹凸不平）的是正面。鉛筆的粉末會落在正面的凹凸處，呈現出顏色。畫紙的反面光滑，粉末不易附著，會讓作品較不顯眼。還沒習慣之前或許分不太出正反面，這時不妨請其他人幫忙觸摸紙張並給予意見。

紙張切面

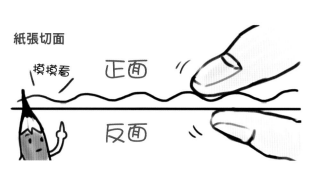

摸摸看　正面

反面

正面
手感較粗糙。

反面
手感較光滑。

坐姿要正確

維持一定的視角

畫素描時，維持視角非常重要。駝背或是手肘撐在桌上都會讓視線歪掉，這時將會更難以掌握視角，因此須特別注意。

描繪桌上的題材

椅子不要坐太深，將背部挺直。臉不要太靠近畫面，視線要與畫面呈直角。

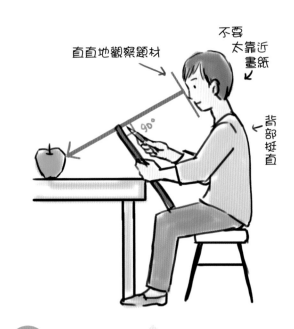

直直地觀察題材

不要太靠近畫紙

90°

背部挺直

使用畫架

畫架要擺放在與題材相距 45 度以內的角度，讓自己能夠從正面觀察描繪。將畫架擺在描繪物正前方的話，畫架反而會遮擋視線，這樣就無法充分窺看描繪物。此外，擺放在慣用手那一側的話，觀察物品時視線就必須穿越手部，反而會影響視角。請各位務必記住要盡量縮減描繪物到畫紙的視線距離。

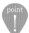 point 素描需要同時使用眼、手、腦，所以在認真作畫時會消耗相當多體力。當繪製時間滿 1 小時，請務必休息個 10 分鐘。適度的休息才是通往進步的捷徑。

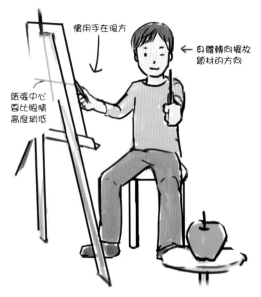

慣用手在後方

身體轉向擺放題材的方向

紙張中心要比眼睛高度稍低

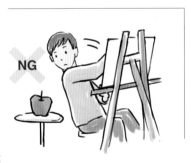

NG

45°

point

把描繪物擺在正面

描繪物要擺在正面位置，不可放在側斜方。鉛筆及橡皮擦等工具則可放在靠近慣用手處，以方便拿取。

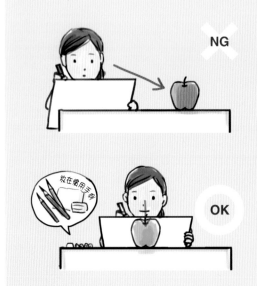

NG

放在慣用手處

OK

掌握素描的基本

本章將描繪素描時
「一定要知道」的基礎加以濃縮並彙整而成。

熟悉工具

掌握素描工具
的特性

就算交了朋友，如果不懂有關那個人的事情，感情就無法好到能稱為好友，工具也是一樣。「這個工具能用來做什麼？」、「適合用來做什麼？」……我們必須知道工具的正確用法，才能百分之百發揮工具的長處。這就是讓技巧進步的捷徑。

握持鉛筆

基本握法

握鉛筆的手不要過度施力，讓鉛筆躺平。用拇指、食指、中指三根手指握筆。這樣才能加大鉛筆的活動範圍。

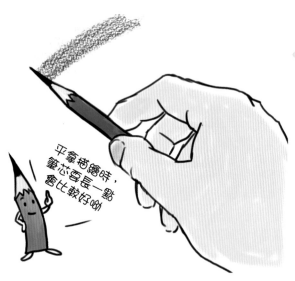

平拿描繪時，
筆芯有長一點
會比較好喲

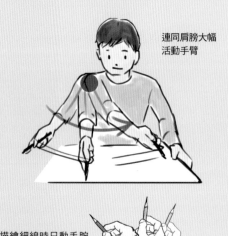

> **point !**
>
> ### 連同肩膀活動手臂會更容易描繪
>
> 這裡要特別注意，描繪時「須連同肩膀活動手臂」，感覺就像打桌球一樣，大幅揮動手臂。初學者非常容易像寫字一樣只動手腕，這樣不僅畫不出大線條，畫出來的線條還會彎曲。

連同肩膀大幅
活動手臂

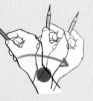

描繪細線時只動手腕
即可，但用此方式不
容易描繪大線條，須
特別注意。

畫細節處時的握法

不過，在描繪細節處或運筆力道較大時，則要採取平常寫字的豎立握法。依照描繪需求，選擇握筆方式。

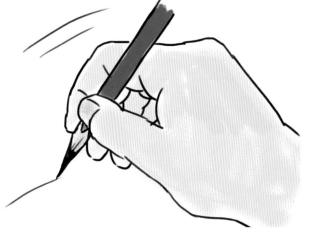

腦、手、鉛筆合一的練習法

這裡要來練習如何畫線。請準備能夠輕鬆揮動手臂的大紙張，
以及 2B 左右的軟芯鉛筆。讓我們來描繪各種線條吧！

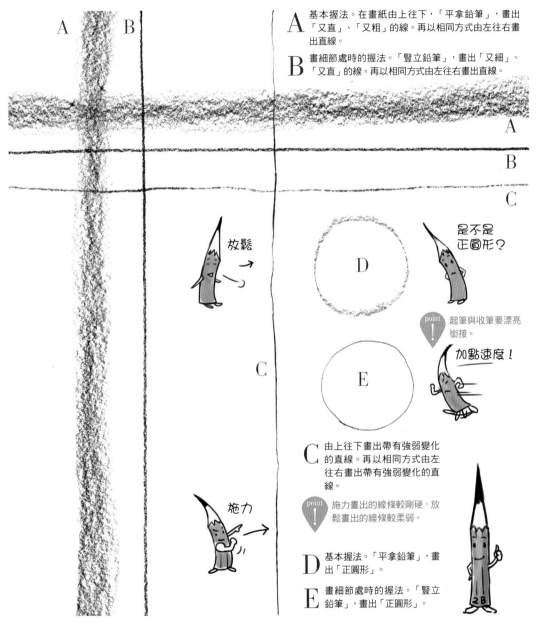

A 基本握法。在畫紙由上往下，「平拿鉛筆」，畫出「又直」、「又粗」的線。再以相同方式由左往右畫出直線。

B 畫細節處時的握法。「豎立鉛筆」，畫出「又細」、「又直」的線。再以相同方式由左往右畫出直線。

放鬆

是不是正圓形？

D

point! 起筆與收筆要漂亮銜接。

加點速度！

E

C 由上往下畫出帶有強弱變化的直線。再以相同方式由左往右畫出帶有強弱變化的直線。

point! 施力畫出的線條較剛硬，放鬆畫出的線條較柔弱。

施力

D 基本握法。「平拿鉛筆」，畫出「正圓形」。

E 畫細節處時的握法。「豎立鉛筆」，畫出「正圓形」。

畫得還順利嗎？各位在畫線時，記得連同肩膀一起動，並稍微帶點速度。在習慣前很難畫出又直又長的線條或正圓形，因此要不斷練習，直到自己滿意為止。把整張畫紙畫滿線條也沒關係，透過大量練習，大腦、手部及鉛筆會結合為一，讓彼此更加熟悉。

製作漸層色卡

分階段做黑色變化練習

素描的色調只能用黑白兩色來表現，因此畫出漸層的技術相當重要。製作漸層色卡（亦可稱為明暗表）的話，將能更清楚掌握鉛筆所能做出的黑色變化。各位不妨在畫紙上畫出七個長約 2cm 的方格，並用各種濃度的鉛筆描繪漸層吧。

單以 2B 描繪

筆芯較軟，注意別畫得太深。

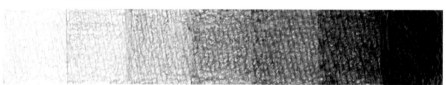

筆芯較軟，很容易下筆太重！

單以 H 描繪

H 的筆芯較硬，較不容易畫出顏色。

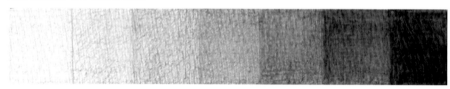

筆芯較硬，畫不太出顏色！

以各種濃度描繪

較濃的部分使用 B 系列，較淡的部分使用 H 系列的話，就能漂亮銜接。

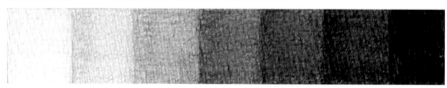

搭配使用好方便！

point !

休息一下，再次嘗試

畫完一排漸層後，可以休息一下再挑戰。用比較的方式畫出自己滿意的漸層色卡。之後畫素描時，各位若覺得「現有的漸層不太夠用」，不妨重新調整色卡（明暗表）。應該就能發現「哪個部分的色調要再增加」。

漸層色卡練習紙

這裡準備了排列七個方格的用紙。
請各位影印此頁，嘗試以各種濃度的鉛筆做描繪。

能夠畫出七格漸層後，也可以挑戰十格漸層！

以鉛筆呈現飽和度

飽和度取決於鉛筆粉末的附著程度

所謂飽和度是指色彩的鮮明程度。如果我說「讓我們用鉛筆素描來呈現飽和度吧」，或許會有人覺得：「明明就沒有顏色，是要怎麼呈現？」鉛筆素描會依據粉末附著在紙張上的程度展現出飽和度。

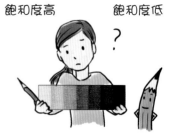

飽和度高　　　飽和度低

試著用 B 系列鉛筆描繪

平拿顏色較深的 B 系列鉛筆，於畫紙上隨意畫線。在另一處同樣亂畫線，並按壓（摩擦）線條看看。雖然是用相同的鉛筆畫線，但各位是否有感覺到，摩擦過的黑線變得比較暗淡？這是因為鉛筆的粉末都跑進了紙張凹陷處，因此在視覺上會覺得顯色變弱。

用深色鉛筆描繪

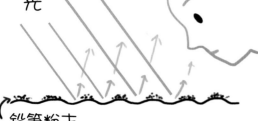

光　　　鉛筆粉末

粉末不會跑進凹陷處，看起來相對有亮澤。

按壓（摩擦）過後

光　　　鉛筆粉末

粉末跑進凹陷處，感覺較暗淡。

> **point !**
>
> ### 保留未處理的線條，提高飽和度
>
> 像左上範例一樣保留不摩擦的線條，就能提高飽和度。我們稱這些線條為「未處理的線條（生の線）」。鉛筆素描會運用此技法來呈現飽和度及深度。

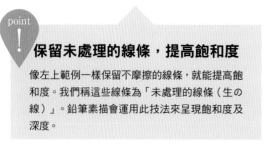

飽和度 up

飽和度 down

試用軟橡皮

用軟橡皮讓呈現更多元

經過截至目前為止的「熱身準備」，軟橡皮的硬度是否也變得相當適中了呢？軟橡皮是和鉛筆一樣重要的工具。各位務必了解軟橡皮的特性，同時增加對軟橡皮的熟悉度。接下來要介紹基本使用方法，請各位準備一張塗有厚厚一層 B 系列鉛筆的畫紙。

塑成細長形使用

握住捏成像右圖一樣的細長軟橡皮，並試著畫圓。這就是我們所說的「白鉛筆」用法。當軟橡皮太大或太小都會增加描繪難度，力道太強或太弱也無法順利描繪，因此務必記住適中的手感。此技法經常用在描繪杯子邊緣等，鉛筆呈現不出來的自然對比上。

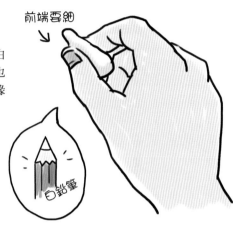

前端要細

白鉛筆

像平塗筆一樣使用

接著將軟橡皮捏成像平塗筆一樣的平坦方形，並稍微放鬆，擦拭出較寬的白色看看。此技法非常適合用在想呈現大面積的明亮處時。

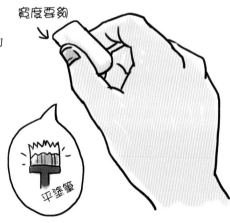

寬度要夠

平塗筆

軟橡皮的使用方式就像鉛筆一樣呦

其他使用方法

我們還可以用軟橡皮在描繪處按壓，去除鉛筆粉末，還可以用輕拍的方式營造柔和質感，呈現出只有軟橡皮才有辦法呈現的感覺。鉛筆與軟橡皮是鉛筆素描不可或缺的組合，請各位務必讓自己在使用上更加熟練。

Lesson ②
練習觀察

除了看，
還要理解

只要是學過畫的人，應該都曾被要求「要充分觀察題材」。明明就有觀察了，卻怎樣都無法充分掌握的話，不妨試著盯著題材看 15 秒鐘。若會覺得時間很長的話，那麼你在做的動作就只是「看」，而非「觀察」。所謂觀察，除了包含「仔細看對象」的行為外，「理解」的過程也非常重要。想要擁有觀察力，就要實踐下述六項內容。

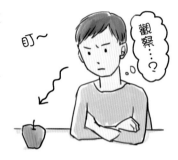

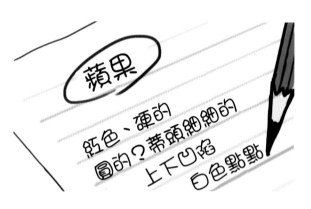

寫出特徵

首先要來熱身一下。雖然這個步驟可有可無，但各位不妨抱著好玩的心情嘗試。將題材擺放在自己的正前方，盡量寫出對題材的印象及感想。蘋果的話，就會是「紅色」、「圓的」、「有蒂頭，蒂頭處會凹進去…」。過程就像是警察在推論犯人是誰一樣，詳細列出所有印象及感想吧。

從 360 度觀看

從各個角度看題材。就像是製作黏土像時，除了正前方外，如果不從其他角度做確認的話，將會很難順利製作，對吧？素描也一樣，理解物體結構後，會更容易下手描繪。

閉眼觸摸

接下來要閉上眼睛，觸摸題材。這時能夠發現「原來這裡有點凹陷」、「這裡比較軟」等眼睛沒有注意到的部分。另外，亦可邊觸摸，邊在腦海中想像究竟是怎樣的形狀。

瞇眼看

盡量瞇起眼睛看題材。挑戰到題材的模樣看起來很模糊為止。這樣眼睛就不需要去理會多餘的資訊，能更清楚地看見光線和陰影表現。由於這種方式不會看見過多的題材細節，因此能用來掌握大致的形體。希望各位在繪畫時要多做此動作，養成「瞇眼看」的習慣。

看空間（空的地方）的形狀

會讓人出現錯視的「魯賓之杯」在切換視角後，能看出兩幅不同的畫。在看題材時，也可想像是把題材放入框架中，觀察空間的形狀（像上面一樣瞇起眼睛會更加容易）。以蘋果為例，形狀會像右圖一樣。要熟悉這樣的方法或許需要一點時間，但這是掌握空間能運用的手法，同時也是作畫過程中常使用的方法。

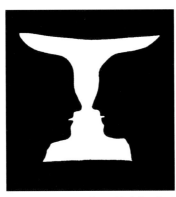

「魯賓之杯」的黑色部分看起來像兩個面對面的人，白色部分則是一個杯子，可以看出兩幅不同的畫。

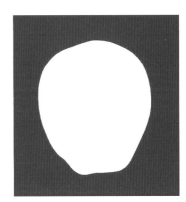

不看蘋果，改看四周空間的形狀。

用言語傳達

最後要來玩玩猜謎遊戲。首先，將一開始寫下的特徵縮減為五項，並將這五項特徵告訴另一個人，請他猜猜是什麼東西。若無法從五項特徵猜出是什麼東西，那麼可以追加特徵項目，直到猜對為止。接著要自己一開始提供的五項特徵，以繪畫呈現。若題材是檸檬，那麼就會是「黃色」、「橢欖球般的形狀」、「光線來自左上方」、「沒有像磚塊那麼硬，也沒有像棉花那麼軟」、

「表面有點凹凸不平」等特徵，各位是否已透過這樣的方式練就出觀察力了呢？

所謂素描，必須「正確掌握題材給人的印象，並透過紙張傳遞印象」。我們必須讓看畫者透過聯想，接收到用語言也無法掌握的資訊。

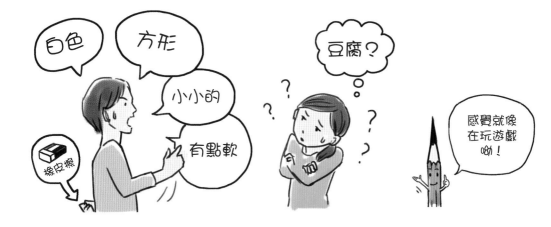

應掌握的基本五項目

學習基本，接近實物

素描其實並沒有非常制式化的規則，但若能掌握五個基本項目，就能更真實地傳達題材的形象。接下來要跟各位說明構圖、光源、形態、質感、空間這五個最具代表性的基本項目。這五項也是素描的基礎，因此務必牢記在心。

1 構圖

構圖是絕對必要

「掌握構圖」，是指思考要將題材「以怎樣的大小」，配置在畫紙的「哪個位置」。雖然我們不太會說「因為構圖好，所以這幅畫很棒」，但「構圖不好，就會讓作品的吸引力減半」。總之，對素描而言，構圖是絕對必要的。

最簡單的構圖法就是用手框出畫紙的形狀。

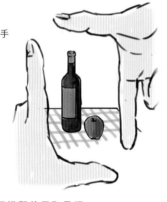

亦可搭配使用取景框（P36）的格子，掌握相對位置。

思考協調性

構圖時並沒有規定一定要怎麼做，只要能將題材協調地放入畫面中即可。看了下面協調性不佳的範例後，會不會覺得「作品看起來不是很穩重」？基本上大家應該都會有這樣的感受。

NG ✖

太小

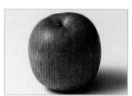
太大

太靠邊

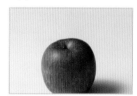
畫面被切掉

重點放在題材上

「題材是畫作的主角」。主角必須擺在最顯眼的位置。以蘋果為例，將蘋果畫得比實際尺寸大一些，可使構圖呈現最佳狀態。

OK

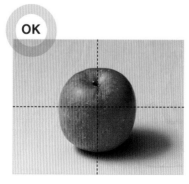

point !

將題材包含陰影定位在中間

若題材只有一個時，將整個題材包含陰影定位在中間，會讓作品感覺更穩重。但若是要透過空間展現某些含意時，當然也可以刻意做出空間。

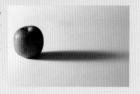

有複數題材時

雖然不是絕對，但以三角形或梯形為參考做配置的話，會更容易掌握協調性。不過，若是正三角形反而會增加呈現動態的難度，因此配置時須改變各邊長度。加長三角形底邊的話，作品重心會往下移動，形成一幅十分穩重的畫作。

將瓶子等有高度的題材配置在較靠近中間的位置，但不可直接放在正中央。

將顏色較深的題材配置於畫面下方也能呈現出穩重氛圍。

超出畫面時

在畫石膏像這類題材時，為了呈現龐大有份量的感覺，有時會稍微切掉題材。就算稍微切掉頭部，只要下方有放入畫面中，就能呈現出份量，構圖也相當穩重。

看名作學習

許多大師的畫作及運用黃金比例（會讓人感覺美麗的構圖）的作品都能做為構圖參考。各位不妨以各種模式嘗試線畫構圖（Drawing），找出自己喜愛的配置方式。

`雖然上方稍微被切掉`

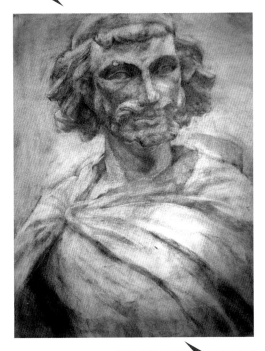

但下方有放入畫面中，因此 OK

point!

掌握目光移動方向

從生理角度來看，人類眼睛會從左上往右下看。若利用此特性，將較小（或較亮）的物品放在左上方，並將會讓人目光停留的物品放在右下方，就能在畫中建構出順暢的動線。若在左側突兀地擺放大型物品或是存在感較重的題材，人們在生理上就會覺得拘束。

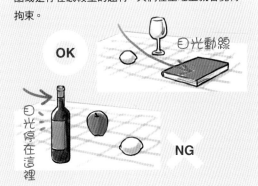

畫出構圖後會較難做大幅度的變更，因此剛開始一定要花點時間充分確認！

2 光源（光線與陰影）

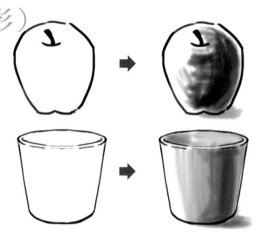

畫出光線與陰影，增添立體感

我們稱光線的來源為「光源」。描繪素描時，為題材加入「光線」及光線所形成的「陰影」，能讓平面的畫作看起來更立體。

照在圓球上的光線及形成的陰影

圓球照到光線的部分很好掌握，但沒有照到光的區塊要分成三個部分，分別是「暗面」、「反光」及「陰影」。所謂「暗面」是指物體照不到光線的部分。「陰影」是物體遮蔽了光線後，在光源相反處的地面所形成的影子。「反光」則是光線在地面反射，使暗面稍微變明亮的部分。

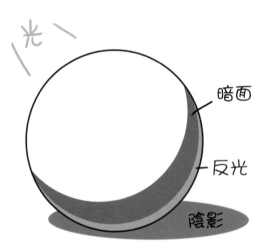

照在圓柱體上的光線及形成的陰影

圓柱體也會受光線影響，在暗面出現反光。素描時除了畫出光線外，暗面的呈現差異（尤其是要不要畫出反光）會讓真實度完全不同。初學者很容易認為「暗面都是暗的」，進而忽略反光的存在，請各位務必留意。

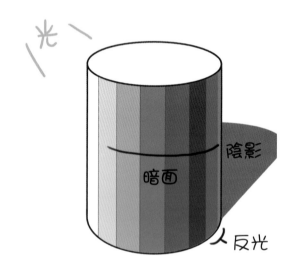

別忘了反光

沒有畫出反光的話，看起來就會很像浮雕。但反光充其量不過是「暗面裡的光」，因此注意不可畫得太亮。

照在立方體上的光線及形成的陰影

根據照在立方體上的光線量，每個面的深淺會有所差異。舉例來說，若光線是來自左前上方，那麼物體上面會最明亮，前側中間及右面則會最暗。此外，地上還會出現一道從右側面延伸至右後方的影子。暗面本身更存在些許漸層。就像這樣，光線及陰影猶如想分也分不開的夥伴。

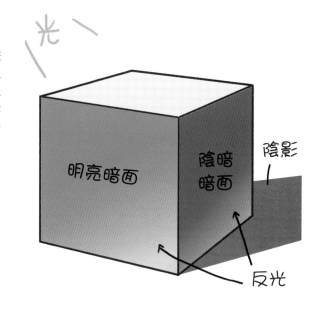

應用各種題材

只要用這些簡單的形態了解光源與結構的相關性，就能應用在各種題材上，也因為這樣，美術大學入學考試的初試科目一定會有素描。既然如此重要，我們在描繪題材時，也要記住這些概念。

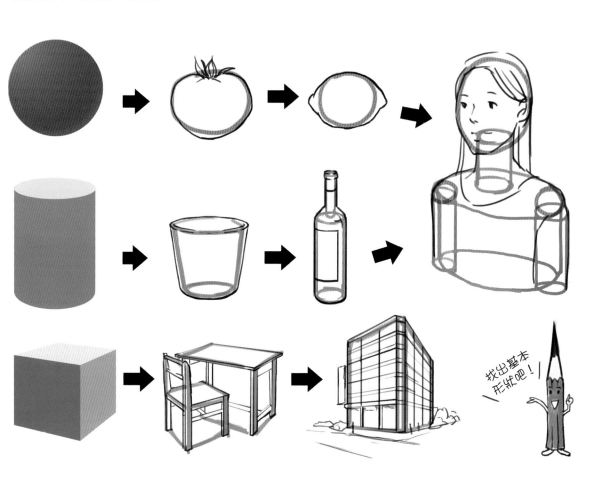

29

3 🍎 形態（勾勒形狀）

眼睛與頭腦的連結很重要

素描會遇到的第一個難關是「無法勾勒形狀」。這是很正常的，沒有人一開始就能夠正確描繪。剛開始練習騎腳踏車時，也必須透過不斷練習，才會在某一天突然學會，對吧？素描和騎腳踏車一樣，只要抓住訣竅，就能自然而然地勾勒形狀，這也是一種將眼睛與頭腦連結起來的練習。

我們都知道畫家在作畫時，會擺出這樣的姿勢。畫家就是用這個姿勢勾勒形狀，過程中可使用鉛筆或素描測量棒。

豎起鉛筆，讓手的方向與鉛筆垂直，並移動拇指做測量。

熟悉正確測量法

先勾勒大致的構圖後，坐在能夠從正前方看見題材的位置並挺直背部。接著將手臂向前伸直，與鉛筆的角度要維持 90 度。這時注意手肘不可彎曲。測量時，以肩膀為軸心做移動，且務必留意手肘不可彎曲。此外，還要與題材保持一定距離，以單眼（慣用眼）做測量。

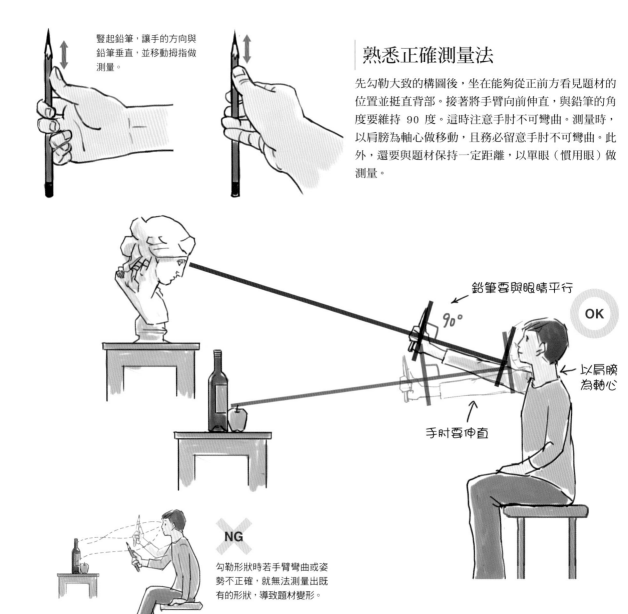

鉛筆要與眼睛平行

90°

OK

以肩膀為軸心

手肘要伸直

NG

勾勒形狀時若手臂彎曲或姿勢不正確，就無法測量出既有的形狀，導致題材變形。

比較垂直與水平

1

測量垂直長度

我們就用蘋果來練習測量。首先，高舉鉛筆，讓筆尖與蘋果最高處等高。接著再讓拇指指尖與蘋果最低處等高。這樣就能知道蘋果的垂直長度。

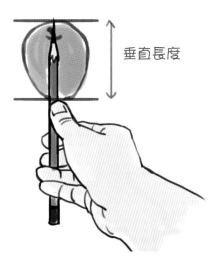

垂直長度

2

比較垂直長度與水平長度

接著手臂不彎，將手腕朝左轉 90 度，以和剛才相同的方式，將鉛筆筆尖與蘋果左側對齊。這樣就能比較垂直長度與水平長度（若慣用手為左手則作法相反）。

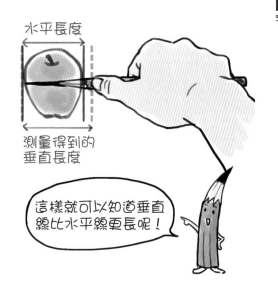

水平長度

測量得到的垂直長度

這樣就可以知道垂直線比水平線更長呢！

試著測量題材

1

找出能框住整個題材的四邊形。將左右頂點與上下頂點分別朝縱向與橫向延伸，就能得到像圖示一樣的紅色四邊形。

 point ! 總之，只要能漂亮地將這個四邊形擺入畫紙內就 OK！

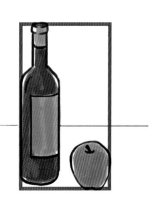

2

從題材中找出垂直線最長的位置（A）與水平線最長的位置（B），並比較兩者間的差異。首先以目測大概算出「A 大約是 B 的 1.8 倍」，接著再分別找出 A 及 B 的中間位置，導出整體的中心點。

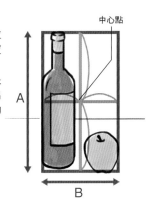

中心點

A

B

3

比較每個題材的垂直與水平線長度。這也是用目測概算即可，像這裡就是大致掌握 D 是 C 的幾倍。

 point ! 最重要的就是一定要找出垂直或水平線做測量。若斜斜測量會很容易出錯。測量小地方時，很容易因為手臂晃動導致失準，因此建議先從大型物體開始測量。

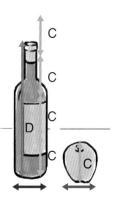

C
C
C
D
C
C

1

確認頂點

各位是否已經能用 P31、32 的方法大致掌握題材大小的感覺了呢？接著要確認「各部分的頂點（形狀變化處）落在哪個位置」。換句話說，就是「將題材的各個頂點設為基準，並從這些頂點延伸出垂直或水平線條，看看線條會落在哪個位置」。

2

確認位置關係

接下來要找出更具體的位置。確認線條從各頂點延伸出去後相交的位置，如 A 的相對位置是 A'、B 的相對位置是 B'。以此方法確認頂點的位置關係後，就能減少畫面中的誤差。當然也可以一開始就使用取景框（P36）。

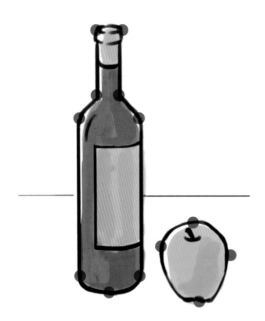

掌握感覺後就可以下筆

若一開始就花費過多精力在勾勒形狀的話，還沒畫就會很累。因此當腦中大致掌握題材的形象後，就可以先下筆描繪。用筆芯較軟的 B 系列鉛筆畫出大概的位置，也就是「輔助線（要決定題材位置底面時的參考線）」。這時，底面的中心與以 P31 的方式框住題材的四邊形中心位置要盡量一致。描繪過程中，要不斷確認長度與每個頂點的位置關係。

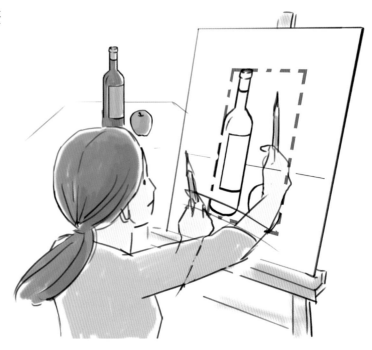

理解形狀的原理

學會填補誤差

無論再怎麼小心翼翼測量，我們的手或視線位置還是會因晃動產生誤差，使素描的形狀變形。這時，「自己找出錯誤的能力」與「理解結構」就非常有幫助，請各位務必學會。

結構…

杯子或瓶子等基本形狀為圓柱體的情況

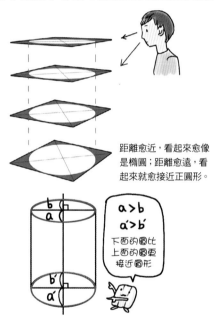

距離愈近，看起來愈像是橢圓；距離愈遠，看起來就愈接近正圓形。

a > b
a' > b'

下面的圓比上面的圓更接近圓形

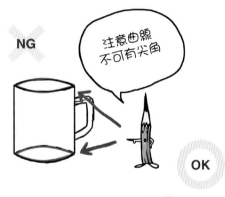

NG

注意曲線不可有尖角

OK

從杯子左右邊緣處開始描繪的話，許多人的圓會帶點尖角，變得很像眼睛。無論從哪個位置觀察，圓的線條都必須是有弧度的。

箱盒及房子等基本形狀為立方體的情況

這時會與透視法（遠近法）有很大的相關（詳細說明請參照 P56）。我們會常看到和 NG 圖一樣，同方向線條呈平行的立方體。若有充分確認頂點的位置關係，應該就不會出現這樣的情況，所以首先一定要摒除自己的既定觀念。

紅色與綠色的同方向線條並不是平行喲

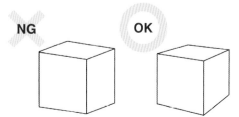

NG　　OK

4 質感

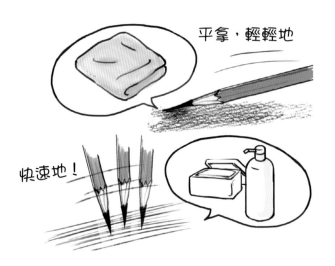

平拿，輕輕地

快速地！

傳達意象的技術

「呈現質感」是指展現出物品具備的意象。是一種將柔軟、堅硬、凹凸不平、粗糙、閃耀等視覺及觸覺上的感覺傳達給看畫者的技術。素描世界會以鉛筆及軟橡皮等工具來呈現。舉例來說，畫柔軟的物品時，要將 B 系列的鉛筆平拿描繪，讓鉛筆粉末輕柔地附著在紙張上。反之，若想畫塑膠類的堅硬物品時，則要用 H 系列的鉛筆快速描繪，呈現銳利的感覺。此外，亦可加強對比呈現出玻璃的耀眼光輝，或是輕拍軟橡皮展現蓬軟素材的質感。

用鉛筆及軟橡皮讓呈現更多元

雖然在 P22 已稍微介紹過，但這裡更詳細彙整了鉛筆與軟橡皮的多元呈現方式。練習素描時，只要掌握訣竅，應該就能訓練呈現形狀及明暗的技巧。不過，在進一步追求「質感」的過程中，卻有許多人會遇到停滯不前的瓶頸。各位可以在紙張上塗繪出自己的鉛筆線條及筆觸色塊，讓呈現更為多元。

所以啦…
熟悉工具
是很重要的喲

賦予強弱（透視）

隨興揮動（樹葉等自然題材）

摩擦、按壓（深度）

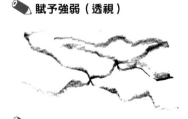

細線法（對比）

平拿（柔和）

拍打按壓（柔和）

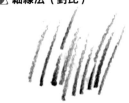

加速（堅硬）

擦拭一半（深度）

5 空間

表現深度與立體感

「呈現空間」究竟是什麼意思呢？物體四周存在「空間」，而空間會產生距離。若要說得更簡單一點，就是透過技法呈現深度與立體感，這也能讓物體看起來更有存在感。

比較兩種題材

舉例來說，我們像插畫一樣，在眼前擺放檸檬與箱子。箱子的距離比檸檬遠，且箱子本身的 B 頂點又比 A 頂點更遠。照相時若聚焦在檸檬上，後方的箱子就會變模糊，讓看照片的人感覺到距離感。素描時我們也會利用工具及技巧，做出相同呈現。靜物素描會將焦點放在「與自己目光距離最近處」，以展現對比或描繪出細節的方式呈現。此外，描繪時加強前方的物體、淡化後方的物體則能產生遠近差異，讓空間呈現更鮮明。

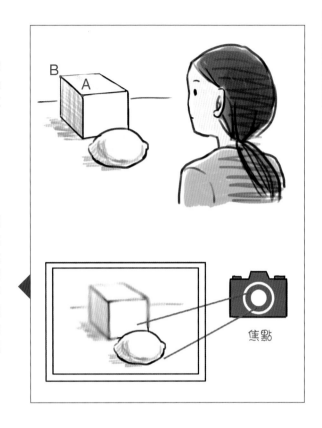

焦點

以線條強弱呈現空間

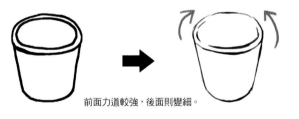

前面力道較強，後面則變細。

以按壓方式呈現空間

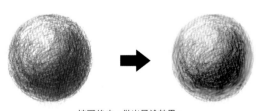

按壓後方，做出暈塗效果。

以面的方向性呈現空間

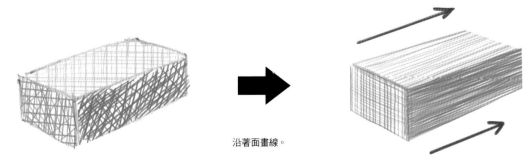

沿著面畫線。

如何使用取景框？

取景框是在勾勒題材形狀或決定構圖時所使用的工具。
當題材較大，較難勾勒形狀時，有取景框就會非常方便。

究竟什麼是取景框？

畫具裡頭有許多我們平時不常見的工具，因此可能會歪頭想著：「這要怎麼使用？」有時還會搞錯用法，增加繪畫時的難度。畫具裡頭有個名為取景框（Dessin Scale）的工具。取景框是有著分隔線的框格工具，畫素描時雖然並非絕對必要，但若想更仔細確認構圖，或是畫面尺寸過大，較難掌握整個畫面時，有取景框就會非常方便。取景框有數種規格。

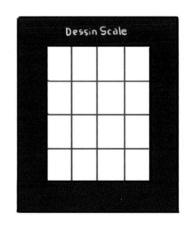

了解取景框的種類

B 尺寸專用

使用在 B2、B3、B4 等 B 尺寸紙張，有時也會用在素描最常見的四切畫紙。

D 尺寸專用

使用在木炭紙，紙張比 B3 稍大。

F 尺寸專用

使用在油畫等 F 尺寸的畫布。可依照 F6、F8、F10 等畫布尺寸做選擇，有些產品的分隔線亦可套用在 M 尺寸或 P 尺寸畫布。

point
!

四切紙與 B3 的差異

在日本，畫紙有時會標示「四切（B3）」，但其實四切的正規尺寸為 382mm×542mm，B3 則是 364mm×515mm。四切的大小好比在 B3 增加細細的邊框。

在美術用品店買 B3 紙的話，會是四切紙的尺寸，但在文具店買的 B3 紙就會是 B3 的尺寸，因此購買時要特別注意。

取景框的使用方法

1 在畫紙上畫出與取景框相同的分隔線。剛開始徒手畫較容易畫歪，建議可用鉛筆等工具測量並將長度等分，才能畫出直線。

2 以慣用眼看題材，並讓取景框與手臂保持 90 度。

3 決定構圖（P26）。

4 確認中心。將取景框的格子與畫紙的格子做比對，確認形狀。接著在畫紙上描繪。

取景框的拿法

用取景框時若像以鉛筆測量（P30）一樣，將手臂整個伸直的話，可能會無法順利構圖，有時必須彎曲手臂。但這樣的動作會使手臂晃動，觀察時不容易固定視角，因此建議各位做為參考用即可。最好的方式是先以鉛筆等工具測量，再將取景框做為輔助道具使用。

OK
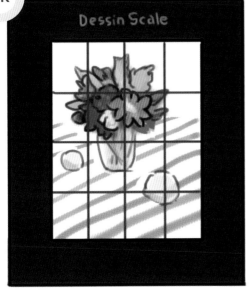

NG
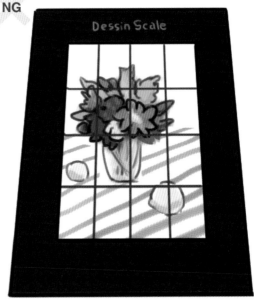

製作取景框

順帶一提，自己做取景框其實很簡單！做出依照紙張比例縮小的邊框後，再黏上黑線做為分隔線即可完成。

什麼是「面」？

我們雖然常聽到「面」，但其實知道「面」究竟是指什麼的人並不多。
由於相當重要，各位務必充分掌握內容。

削出「面」

在練習繪畫時，應該很常聽到「用面來掌握」、
「沿著面描繪」之類的話吧。不過，這個「面」
究竟是什麼？舉例來說，若我們接到要將大塊的
圓木柱削成一顆球的指示，當然不可能直接用
刀具削出圓球。而是必須先經過大致的裁切後，
再慢慢削出細節。切削過的部分會變成平面，這
就是所謂的「面」。將這些面的相接處（稱為稜
線）不斷切削，最終就會變成球狀。

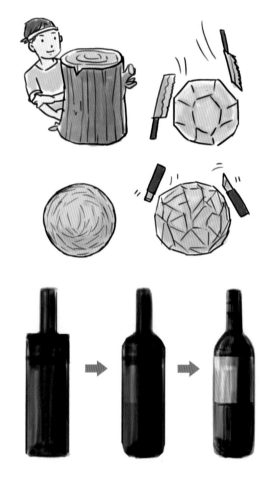

素描時要活用「面」

素描的過程等同於在畫面上進行切削、塑形的
動作。先畫出大塊的基本形狀後，再用小塊的面
區隔出明暗差異，讓畫面變得立體。在描繪像是
圓球這類原本就帶有曲線的物體時，除了透過
明暗手法外，再加上圓弧呈現將能讓作品更加自
然。

比起「面」，日本更熟悉「線」

西方世界較習慣以油畫的方式，從面開始描繪。
然而，日本自古以來的主流是以類似浮世繪的方
式用線條呈現，就連漫畫的發展亦是如此。對於
比起「面」更熟悉「線」的日本人而言，或許較
難掌握「面」的概念。素描的畫法比較接近西洋
畫，因此我們更要學習如何呈現「面」，讓自己
擁有新的感受方式。

描繪題材

書中範例皆是能夠立刻取得的常見題材。
讓各位能夠隨時練習繪畫。
各位不妨從自己有興趣的題材開始練習吧。

基本步驟

雖然題材不同，細節處也會不同，但這裡要向各位介紹基本步驟。
只要掌握流程，就能順利作畫。

為了能夠明確地掌握構圖，剛開始必須畫出中心線。特別是描繪工業產品等形狀固定的題材，或是由素材組合而成、構圖難度較高的物品，畫出中心線會更容易構圖（但也不是非畫不可）。

1 在紙上畫出中心線
測量紙張的垂直與水平長度，畫出淡淡的中心線。

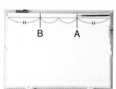

用長鉛筆測量
除了用尺測量外，用手邊有的工具會更簡單。首先在紙張邊緣擺放鉛筆並做記號（A），在另一邊擺放同一支鉛筆並做記號（B），接著在 A 與 B 的正中間做記號，這樣就能找出中心點。以相同方式找出另外三邊的中心點後，就能畫出中心線。

先從左右或上下找出「大概」的頂點位置。當發現位置不對時，則再做微調。

2 測量確認題材
找出上下左右的頂點，比較最長的垂直位置與水平位置，讓題材能夠順利框入四邊形中（P31）。找出垂直線與水平線的中心。

除了剛開始，作畫過程中也要確認
從各頂點延伸垂直線與水平線，確認位置關係。大致掌握會相交在邊緣的哪個位置。作畫過程中，務必隨時做確認。

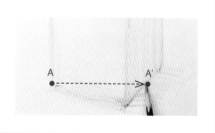

3 畫出輔助線
平拿鉛筆，用 B 系列軟芯鉛筆畫出輔助線。但這裡無須描繪形狀，只要先找出特徵部位，掌握整體。

輔助線是指決定題材位置時的參考線條。

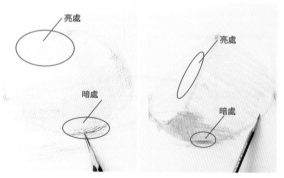

4 畫出明暗差異
若剛開始就太在意形狀的話，不僅會讓作品變小，運筆線條也會變得僵硬。因此可先透過明暗呈現出份量，掌握立體表現。

若要呈現明暗，就必須先找出「最亮處」與「最暗處」。

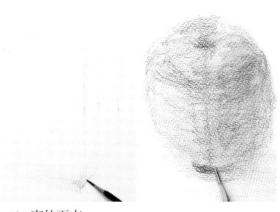

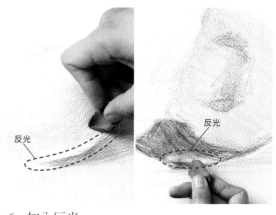

反光

反光

5 定位下方

 掌握了基本大小之後,接著要「定位」。先定位下方
(題材與地面相接處等部分),穩住畫面。

point！ 「定位處」就像指針一樣,能夠防止題材形態出現嚴重
變形。

6 加入反光

 用軟橡皮擦拭反光(P28),要趁還沒忘記前及早作
業。

point！ 就算用軟橡皮擦拭反光,只要再以鉛筆描繪,就能呈現
自然亮度。

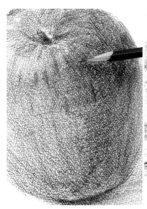

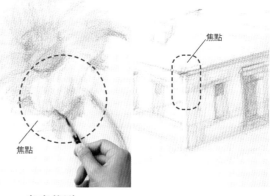

焦點

焦點

7 替換鉛筆

 作畫過程中,要慢慢從硬度軟的鉛筆(4B～B)替換到
硬度硬的鉛筆(H系列)。

point！ 若剛開始就使用硬度硬的鉛筆會傷到紙張,變得不容易
擦拭筆跡,因此要特別注意。熟悉繪畫後就能找到自己
喜愛的、適合個人運筆力道的鉛筆。

8 畫出焦點

 勾勒出形狀後,就要畫出焦點(P35)。將前方區塊細緻
描繪,後方則稍微暈塗的話,就能讓空間更加協調。

point！ 若畫出所有細節,反而會破壞深度及空間表現,因此要
特別注意。

這些也是注意事項

每三十分鐘就要休息
為了能夠客觀地看畫,作畫時一定
要休息。長時間維持相同姿勢不
僅會讓視線歪斜,也較難掌握畫
面協調性,因此務必要動動身體,
轉換心情。

記錄題材位置
當光源可能會改變時,要記得先照
相或速寫題材。若要花費數日作畫
時,記得以拍照或黏貼遮蔽膠帶
掌握位置,這樣就算移動題材也
沒關係。

擦掉多餘線條或髒污後保存起來
題材看起來乾淨清爽的話,也會
讓人心情很好。因此要確實擦拭
掉多餘的線條或髒污,讓作品保
持在隨時都能拿出來供人觀看的
狀態。若能使用保護噴膠(P13)
會更好。

簡單形狀——蘋果

蘋果算是形狀簡單,有規則性的題材。要避免變形,就挑選外型漂亮的蘋果。

題材範例

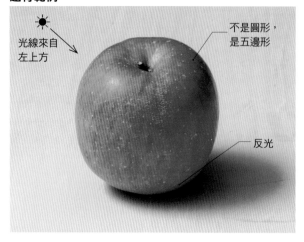

光線來自左上方

不是圓形,是五邊形

反光

應掌握的基本五項目（P26～）重點

構圖　光源　形態　質感

建議構圖可比實際尺寸大一些,這樣會更容易描繪。若有要畫出陰影,那麼題材本身要放在中間偏左上方。蘋果的紅色較難看出光線來源,因此務必仔細觀察。此外,要將蘋果的紅色改用黑白來呈現的話,顏色必須加深許多。這時就要盡早用 B 系列的鉛筆畫出顏色,展現質感。各位或許認為「蘋果是圓的」,但從上面觀察的話,會發現蘋果其實是帶點弧度的五邊形,因此建議可先用直線大幅裁切出面（P38）的方式描繪。

完成素描

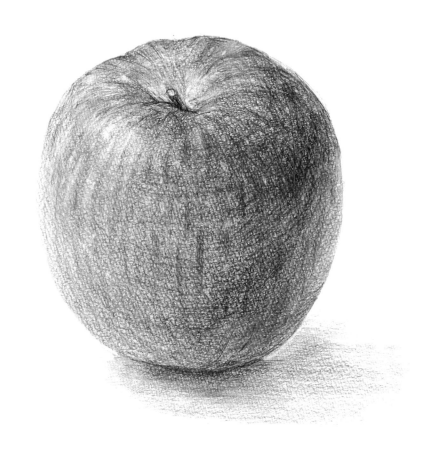

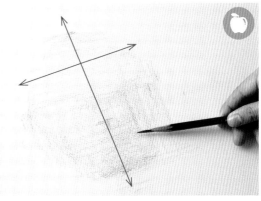

1 　確認每個頂點的位置關係。測量垂直與水平長度比例，用B系列軟芯鉛筆畫出輔助線。

 畫輔助線時，建議先從下方開始畫起，這樣形狀較不易變形。

2 　大幅移動鉛筆，塗繪垂直線與水平線。將紅色改用黑白來呈現的話，顏色必須加深許多，因此要盡快下筆。

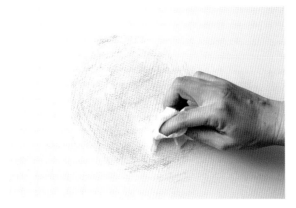

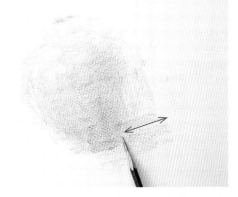

3 　用面紙按壓，讓顏色貼合。（P22）。

 除了面紙，亦可使用紗布或直接用手。

4 　陰影在作畫中途就要畫入，勿等到最後。沿著地面平行畫出陰影。

 將陰影當成題材的一部分，同時進行描繪。

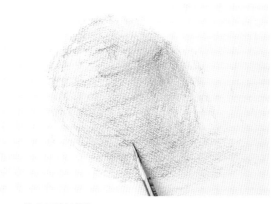

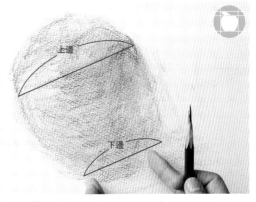

5 　沿著面塗繪顏色。

6 　確認形狀時，須掌握上邊與下邊的寬度是不同的。

 屏除蘋果是圓的的概念，從上往下看時，會發現蘋果是帶點圓弧狀的五邊形。

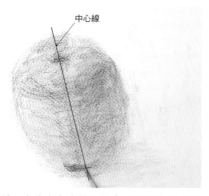

中心線

7　確認中心線，定位出上方的凹陷處及下半部的位置（P41）。

8　用軟橡皮以繞著四周描繪的方式，做出形狀。

point !　感覺就像是用鉛筆描繪，而不是擦拭。

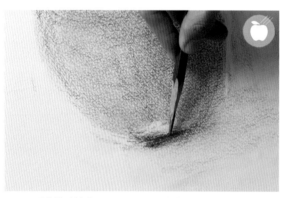

9　用軟橡皮擦出反光。在反光下方塗繪出黑色陰影。

point !　將反光做為輔助線擦拭變白，接著再進行調整。

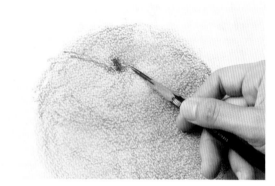

10　確實描繪出上方蘋果梗的部分。

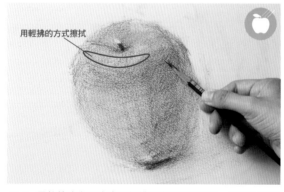

用輕拂的方式擦拭

11　用軟橡皮在明亮處以輕拂的方式擦去顏色，陰暗處則以鉛筆描繪。重覆上述步驟，做出形狀。

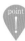
point !　必須確認光線是來自左上方。

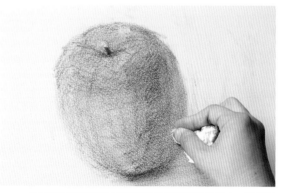

12　與目光距離較近的部分要用鉛筆清晰描繪出來，距離視線較遠的部分則以面紙按壓，降低飽和度。

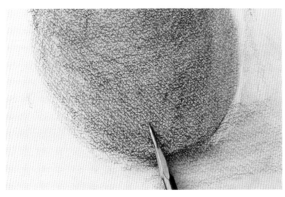

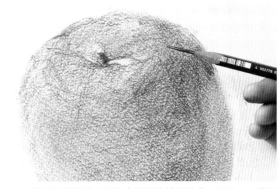

13　增加暗部寬度（漸層）。

14　為了能夠描繪出凹陷處及形狀等細節處，改用 HB 等硬芯鉛筆。若想更容易描繪細節，可以視情況採取豎立握筆法（P18）。

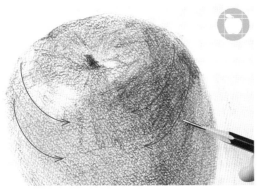

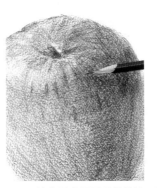

15　描繪繞線，讓形狀帶有弧度。

point!　不同於截至目前為止沿著面描繪出來的線條，此步驟的弧線還具備引導視線的功能。

16　接著再改用更硬的鉛筆，畫出蘋果紋樣。並捏尖軟橡皮，擦出細細的垂直線條。

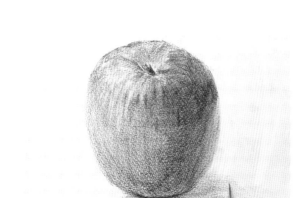

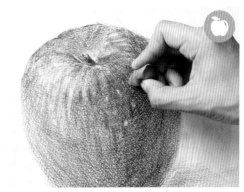

17　換成 H 系列鉛筆，調整色調。

18　捏尖軟橡皮，用按壓的方式呈現出蘋果的斑點，逐步描繪，完成畫作。

point!　注意不可變得太白。

簡單形狀——牛奶盒

牛奶盒是學習立方體形態時,最容易利用面掌握明暗的題材。

題材範例

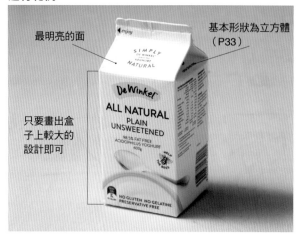

最明亮的面

基本形狀為立方體
(P33)

只要畫出盒
子上較大的
設計即可

應掌握的基本五項目 (P26〜)重點

構圖　　光源　　形態　　質感

以稍微高一點的角度構圖,避免落在正前方。基本形狀為立方體。確認光面與暗面,並畫出光源。描繪文字等設計時,不要從邊緣,改從正中間開始下筆的話,將更容易取得協調。由於設計裡頭存在透視效果(P56),因此不可一鼓作氣,以免過度描繪。比起蘋果這類自然題材,由立方體等制式形狀所組成的設計物品一旦變形就很容易被發現,因此要特別留意。

完成素描

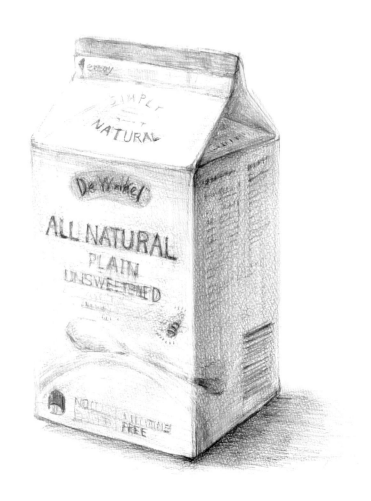

1 確認每個頂點的位置關係。測量垂直與水平長度比例，用 B 系列軟芯鉛筆畫出輔助線。

 point 基本形狀為立方體，由於是有一定規格的人工物品，因此確認過程要非常仔細。

2 定位（P41）出最下方的頂點位置。

 point 雖然在描繪過程中要把作品當成「會動的物品」加以調整，但唯獨最下方的頂點是固定不變。

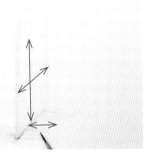

3 沿著面輕輕塗繪最暗的部分，陰影也要以相同方式塗繪，就是沿著面水平畫出。

 point 將陰影當成題材的一部分，同時進行描繪。

4 過程中要邊確認各頂點的位置，邊進行調整。

 point 為了避免變形，必須比較並確認「延伸頂點後，會在邊上的哪個位置相會？」、「兩個頂點哪個位置較高？」等等。

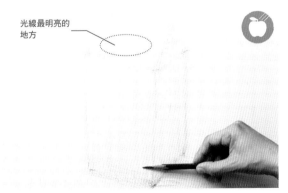

光線最明亮的地方

5 依照各面的明暗做塗繪。光線最明亮的地方先不要上色。

記號線

6 實際看不見的邊也要畫出記號線，這樣較容易勾勒形狀。並用面紙按壓，讓顏色貼合。

7 利用兩點透視法（P57）畫出記號線，確認形狀沒有變形。

8 加強塗繪上方最暗的部分。

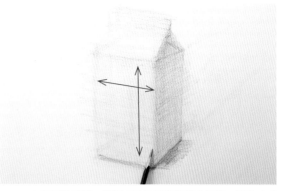

9 在底邊的頂點附近畫出陰影做定位。

10 大幅揮動手臂，沿著面塗繪垂直線與水平線。揮動時手不要停頓，得大幅揮動鉛筆，大到線條彷彿要超出面一樣。

 若因為怕畫出輪廓讓線條中斷的話，中斷處的顏色就會變深。畫出輪廓的部分只要事後用軟橡皮擦拭整理即可。

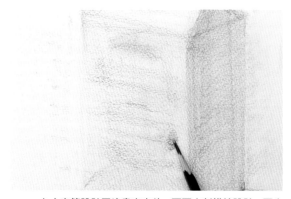

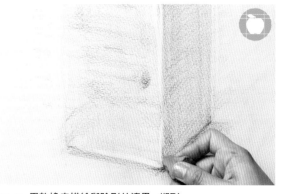

11 在文字等設計區塊畫出定位。不要立刻描繪設計，要先從最明顯的目標開始下筆。

 勿過度將精神集中於設計區塊，偶爾也要從整體做描繪。

12 用軟橡皮描繪與陰影的邊界，塑形。

 這是為了確認形狀的動作，因此要先畫出再調整。

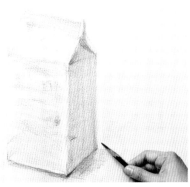

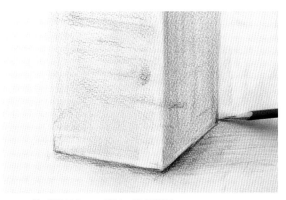

13 邊觀察整體，邊描繪陰影部分。

14 換成較硬的 HB 鉛筆，進行微調。

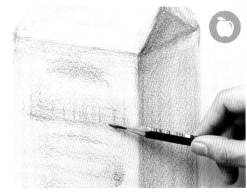

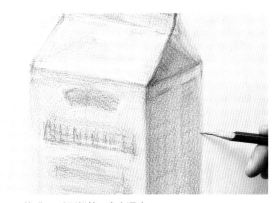

15 定出設計區塊的文字位置。描繪文字時，勿從邊緣開始，必須從中間下筆描繪（這裡的話就會是「ALL NATURAL」的第二個 A）。

16 換成 H 系列鉛筆，畫出深度。

point! H 系列鉛筆的飽和度較鈍，能呈現出深度。

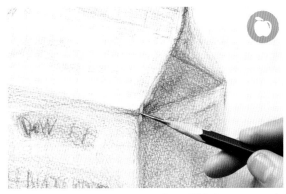

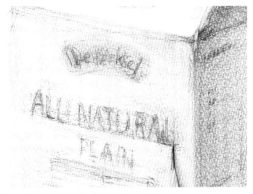

17 豎立鉛筆，描繪紙盒的皺褶處及凹折後會產生厚度的部分。

 point! 像這些能展現物品特性的部分，就是呈現質感的最佳關鍵。

18 也要描繪設計區塊，進而完成整幅作品。

 point! 無須描繪出所有細節。一旦畫錯就可能影響整體透視，甚至阻礙立體呈現，因此必須留意。

簡單形狀——雞蛋

雞蛋除了能學習球的形態,其單色特性亦有助於掌握光源,是個好題材。

題材範例

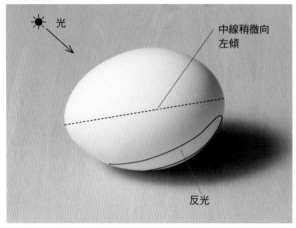

光

中線稍微向左傾

反光

應掌握的基本五項目（P26~）重點

光源　形態　質感

確認光源,定位出陰影及暗處中的反光。掌握形態時,充分觀察後應該會發現中線(題材左右對稱位置上的線條)稍微向左傾。雖說雞蛋是白色的,但還是要塗繪出顏色,不過要注意不可過度上色。剛開始先用筆芯較軟的 B 系列鉛筆,接著換成較硬的 H 系列鉛筆,漂亮地呈現漸層。

完成素描

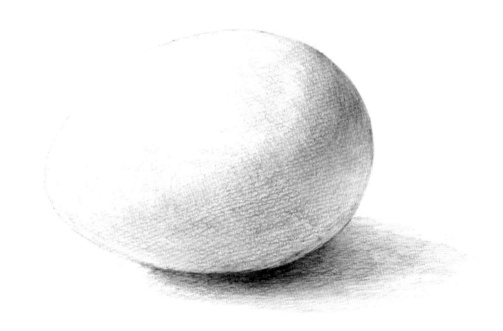

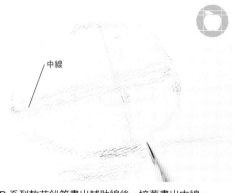

中線

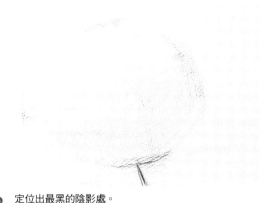

1 以 B 系列軟芯鉛筆畫出輔助線後,接著畫出中線。

 由於蛋尖有稍微向左傾,因此中線也必須左傾。

2 定位出最黑的陰影處。

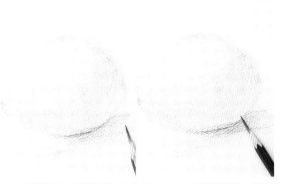

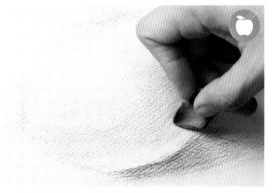

3 陰影可在塗繪過程中就先畫出來,無須等到最後。將整顆蛋塗上淡淡一層顏色。

 將陰影當成題材的一部分,同時進行描繪。雖說雞蛋是白色的,但在對整顆蛋上色時要勇於下筆,不要畏縮。

4 將軟橡皮捏成平塗筆的形狀,擦出反光。

 勿過度擦拭,力道要輕柔。擦白反光做為輔助線,之後再做調整。

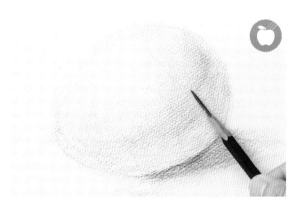

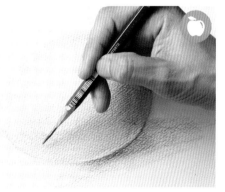

5 定位出光線與陰影明暗變化較大的部分。

 使用 H 系列鉛筆,避免過度上色。要呈現出漂亮的漸層。

6 接著豎立起 2H～3H 的硬芯鉛筆,描繪細節處。持續作畫,完成整幅作品。

 畫出細緻的漸層表現。

Lesson ④
簡單形狀──馬克杯

利用馬克杯學習圓柱體的形態吧。請選擇形狀就像煙囪一樣直挺的馬克杯。

題材範例

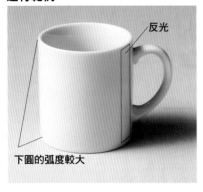

反光

下圓的弧度較大

完成素描

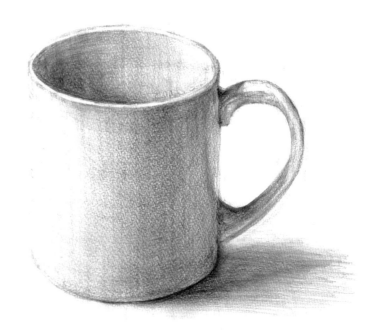

應掌握的基本五項目
（P26～）重點

光源　　形態　　質感

形狀就像煙囪一樣直挺的馬克杯。基本形狀為圓柱體（P33）。上圓與下圓的弧度不同，須特別留意。杯緣會照到光線的部分則要仔細地以軟橡皮做呈現。至於材質堅硬的感覺則以 H 系列的鉛筆，搭配速度畫出線條來呈現。同時還要仔細地描繪漸層。

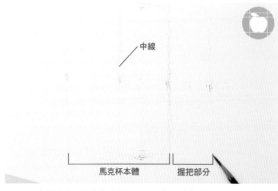

中線

馬克杯本體　　握把部分

1 確認每個頂點的位置關係。測量垂直與水平長度比例，並以 B 系列的軟芯鉛筆畫出輔助線。由於圓柱體為左右對稱的形狀，因此要描繪出中線。

point ! 中線是指題材左右對稱位置上的線條。將馬克杯本體與握把處分別以四邊形做輔助定位。

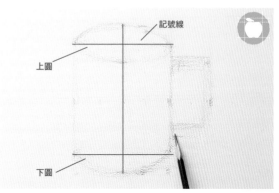

記號線

上圓

下圓

2 於上圓及下圓畫出十字形的記號線，握把則是先以四邊形框起。

point ! 下圓的弧度比上圓更大。

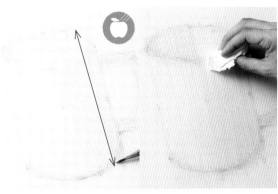

3　邊確認光源，邊沿著面塗繪垂直線。大幅揮動手臂，無須擔心超線。以面紙按壓，讓顏色貼合。

 若因為怕畫出輪廓讓線條中斷的話，中斷處的顏色就會變深。畫出輪廓的部分只要事後用軟橡皮擦拭整理即可。

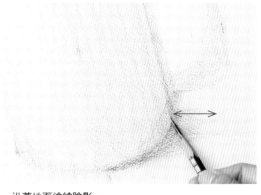

4　沿著地面塗繪陰影。

 將陰影當成題材的一部分，同時進行描繪。

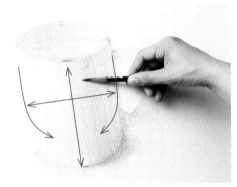

5　沿著面塗繪垂直線與水平線，同時也要描繪繞線。

 不同於截至目前為止沿著面描繪出來的線條，此步驟的繞線還具備引導視線的功能。

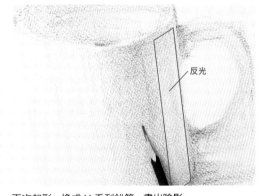

反光

6　再次起形。換成 H 系列鉛筆，畫出陰影。

 要注意右側會反光。

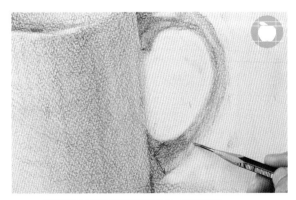

7　順著握把處的面改變鉛筆方向，進行塑形。

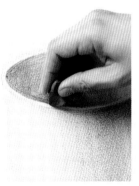

8　用軟橡皮擦拭會照到光線的杯緣處。接著再用 2H～3H 的硬芯鉛筆，以豎立握法塗繪細節，要記得畫出杯緣的厚度，持續作畫，完成整幅作品。

素描範例
簡單形狀

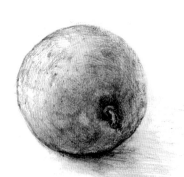

庭院摘來的檸檬

畫出帶葉的檸檬，並改變檸檬方向，讓畫面更生動。構圖採三角形配置，使畫面更穩重。

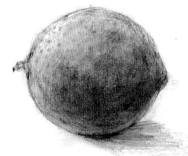

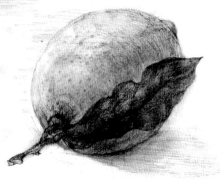

橡實

尋找能夠感受四季變化的題材做描繪，其實也能磨練感受的功力。橡實尺寸小，剛開始務必拿在手上，從每個角度做觀察。太過細緻的地方可使用自動鉛筆。

番茄

番茄擁有鮮豔的飽和度，是可以讓人立刻察覺到的存在。各位在描繪時要去感受每顆番茄不同的表現。無須畫出所有細節，只要清楚描繪前方細節，簡化後方細節，就能呈現深度。

眼鏡

漂亮描繪出遺忘在桌上的眼鏡陰影。當時手邊只有 HB 鉛筆，因此就用這支鉛筆以增減筆壓的方式描繪。

茶壺

使用許久的器具顏色深沉且帶有韻味。金屬或工業產品能夠練習掌握漸層及形狀，各位不妨定期挑選這類題材做描繪。

洗衣粉

在畫國外商品的時候會發現，有時標識並沒有放在正中間，甚至會因為「這裡怎會有標誌？」而感到驚訝的情況。在描繪國外商品或地方特產時，往往能從設計面發現許多事物，也可說是一種樂趣。

懂「透視」會更好勾勒形狀！

透視，是種亦可稱為遠近法或透視圖法的概念總稱。
只要掌握基本原理，就能更輕鬆地勾勒形狀。

究竟什麼是透視？

透視，是日文遠近法或透視圖法的總稱。掌握物體形狀時，必須先具備「透視」概念。只要理解透視，就算正在素描也能在腦中想像結構，將更容易察覺錯誤。雖然透視並非畫素描時的必備項目，但若能理解透視的道理，將有助於增加呈現的多元性。

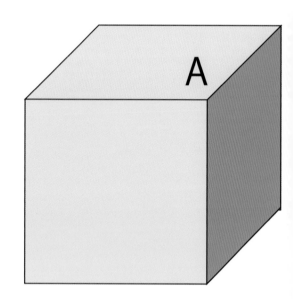

感覺哪裡怪怪的？
確認看看立方體吧

讓我們先來看看右圖吧。是不是感覺哪裡怪怪的？像是從圖中看不出 A 點究竟是凸起來還是凹進去。另外，後方的面積也感覺較大，究竟是哪裡有問題呢？

試著理解透視原理

若要簡單說明其原理，所謂透視，就是「以科學的方法論，來探討為何我們在看風景時，道路或建築物會朝水平線方向慢慢地變窄變小」。這時，我們會將自己的視線稱為視平線（eye level），並在此線上設定名為消失點的點，朝消失點的方向描繪題材線條，就能展現距離感與立體感。

一點透視法

看了插畫會發現，所有線條都集中朝向深處的一點。這些線條集中後的頂點，就是「視平線」（自己的視線）的位置。此描繪方法稱為一點透視法。當描繪對象物位在自己的正面時，就會形成一點透視。

從上方看物體的情況像是 A，從下方看物體的情況則像是 B，朝向深處的線條猶如放射線般，並不會互相平行。

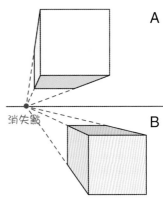

兩點透視法

從斜方而不是從正面觀察題材時所使用的方法。用此方法觀察時，視平線上會產生兩個消失點。

從上方看物體的情況像是 A，從下方看物體的情況則像是 B。物體面對面的邊並非平行，而會朝著點延伸而去。簡單來說，一點透視法較常用來展現深度，兩點透視法則能運用在更多場合。

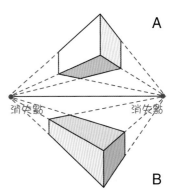

三點透視法

當視線處於相對題材極高或極低的位置時，經常會使用的技法。描繪素描時，較常從上方觀察題材，因此可歸納為三點透視法，但其實我們幾乎無法掌握到朝下消失的那個點，所以不太會意識到使用的是三點透視法。

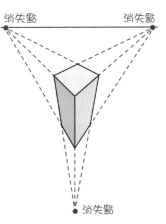

懂透視會更方便

或許會有人認為透視法感覺很生硬，剛開始有所抗拒。但此手法不過是「自己測量、描繪」的基本素描練習，各位不妨就先在腦中記住有這種技法即可。當描繪過程中需要做確認時，就能回想起有這樣的方法可拿來運用。

軟、硬表現——布

比起太過柔軟的材質，帶點彈性的材質反而能夠練習折痕等表現，但要避免模樣太過複雜。

題材範例

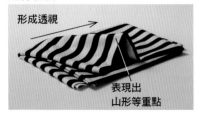

形成透視

表現出
山形等重點

完成素描

應掌握的基本五項目（P26～）重點

構圖　形態　質感

如果將布搓揉得太過凌亂，再加上條紋會讓畫面顯得混亂，因此設定成稍微折疊的構圖。當題材尺寸太大時，亦可使用取景框（P36）做確認。以 B 系列鉛筆呈現出布料的柔軟質感。皺褶部分則以鉛筆描繪後，再將軟橡皮捏成平塗筆的形狀擦拭呈現。

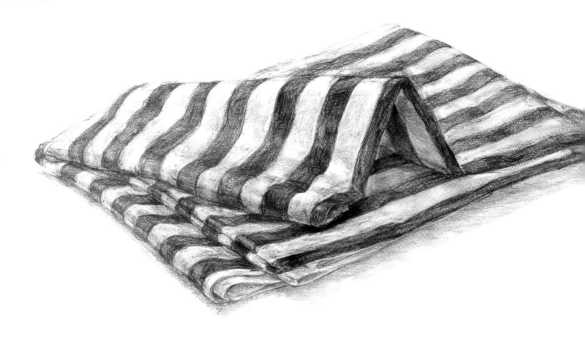

1 確認四個頂點及凹折的位置。測量垂直與水平長度比例，用 B 系列軟芯鉛筆畫出四邊形的輔助線。

point!
當題材尺寸過大，較難構圖時，亦可搭配使用取景框。

2 畫出山形的輔助線。沿著面將整體塗上一層薄薄的顏色，並定位（P41）出最下方的頂點位置。

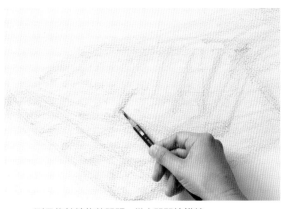

3 測量條紋線條的間距，從中間開始描繪。

 從中間開始描繪條紋的話，寬度會較一致。

4 描繪陰影，過程中要不斷確認山形部分的頂點。

 比較並確認「延伸頂點後，會在邊上的哪個位置相會？」、「兩個頂點哪個位置較高？」等等。

記號線

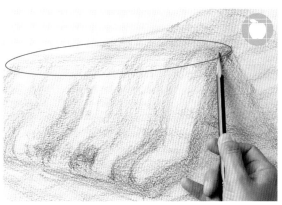

5 用面紙將想呈現出深度的部分做處理，讓顏色更貼合。在條紋彎折處畫出記號線。

 描繪過程中記號線會愈變愈淡，因此可以大膽加深線條的顏色。

6 調整山形部分的線條。

 用「山」來形容的話可能會給人一種隆起的感覺，但其實以此作品的構圖來看，這裡的「山」幾乎與紙張呈水平狀態。

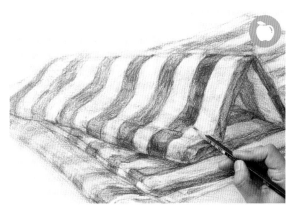

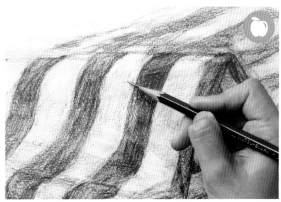

7 豎立握取 B 系列的軟芯鉛筆，確實塗繪條紋處。皺褶部分則是將軟橡皮捏成平塗筆的形狀擦拭呈現。

8 換成 H 系列鉛筆輕輕塗繪細緻的漸層，展現柔軟的感覺。持續描繪，完成整幅作品。

軟、硬表現——法國麵包

圓柱體的應用題材。讓我們試著呈現出麵包堅硬及柔軟的部分吧。

題材範例

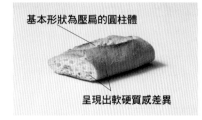

基本形狀為壓扁的圓柱體

呈現出軟硬質感差異

完成素描

應掌握的基本五項目（P26～）重點

構圖　光源　形態　質感

構圖充分展現了切口及上方烘烤痕跡之間的協調性。法國麵包的形狀就像是被壓扁的圓柱體。以 B 系列軟芯鉛筆搭配軟橡皮呈現出柔軟的感覺。麵包皮的部分則豎立鉛筆，畫出硬脆的質感，氣泡部分則以軟橡皮擦拭處理，讓成品更顯自然。

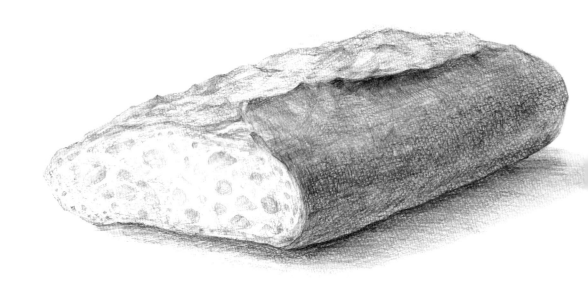

1 確認每個頂點的位置關係。測量垂直與水平長度比例，用 B 系列軟芯鉛筆畫出輔助線。定位（P41）出最下方的頂點位置，還要畫出陰影。

point!
將陰影當成題材的一部分，同時進行描繪。

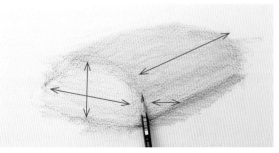

2 大幅揮動手臂，沿著面塗繪垂直線與水平線，陰影的處理方式也相同。

point!
麵包白色的部分也要上色。

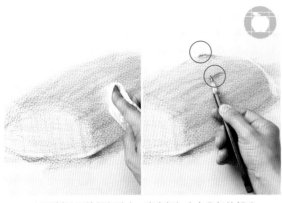

3　以面紙按壓使顏色貼合。畫出麵包皮上凸起的部分。

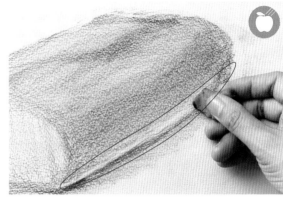

4　確認光源，追加陰影。用軟橡皮擦出反光。

point! 勿過度擦拭，力道要輕柔。擦白反光做為輔助線，之後再做調整。

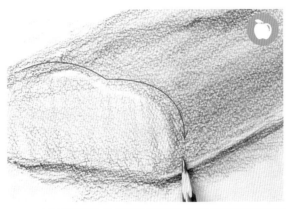

5　小幅度地移動 B 系列軟芯鉛筆，呈現出麵包軟嫩的質感。

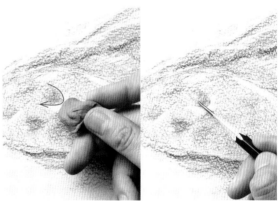

6　稍微畫出氣泡，並用軟橡皮擦拭氣泡四周。豎立鉛筆，畫出氣泡中的陰影。

point! 以豎立方式握筆，能讓氣泡呈現更細緻。

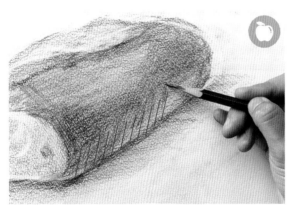

7　為了展現出麵包堅硬的外皮，改用 HB 或 F 鉛筆。接著豎立鉛筆描繪直線。

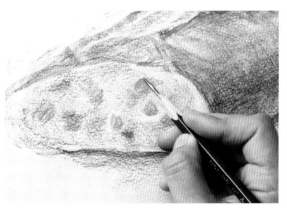

8　在氣泡處追加漸層，持續描繪，完成整幅作品。

軟、硬表現——小石頭

挑選顏色較單純的石頭。可藉由石頭凹凸不平的表面練習如何切割面（P38）。

題材範例

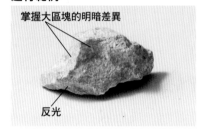

掌握大區塊的明暗差異

反光

完成素描

應掌握的基本五項目 (P26～)重點

光源　　形態　　質感

構圖上感覺不太出深度，整體較為沉穩。為了呈現凹凸不平的感覺，建議可挑選光線及陰影較鮮明的擺放位置。無須過度測量形狀，首先要找出特徵。勿侷限在細小的凹凸細節處，而是掌握大塊面的頂點在哪裡。接著以面紙按壓，後半段則改用 H 系列鉛筆，呈現出石頭的堅硬質感。

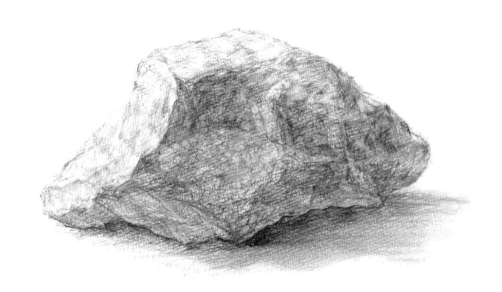

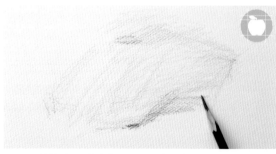

1　確認每個頂點的位置關係。測量垂直與水平長度比例，用 B 系列軟芯鉛筆畫出輔助線。

 point 不要過度測量形狀，只要找出石頭裂痕等特徵即可。

2　確認光源，沿著面輕輕塗繪暗處。

 point 將陰影當成題材的一部分，同時進行描繪。

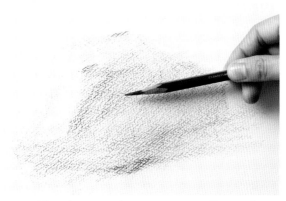

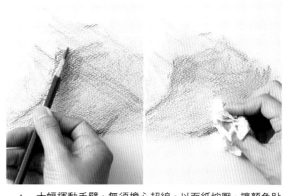

3 掌握大塊面中，小塊面的形狀，並塗色做區分。依照各面的明暗表現塗繪。

4 大幅揮動手臂，無須擔心超線。以面紙按壓，讓顏色貼合。

若因為怕畫出輪廓讓線條中斷的話，中斷處的顏色就會變深。畫出輪廓的部分只要事後用軟橡皮擦拭整理即可。

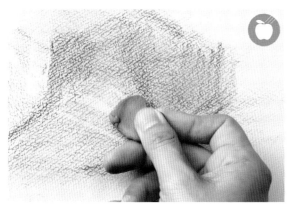

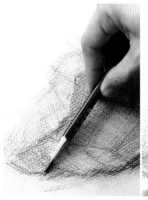

5 將軟橡皮捏成平塗筆的形狀，擦拭出大塊的明亮面。

6 將鉛筆轉向各個方向，把面做切割。接著擦拭鉛筆的顏色，降低飽和度，或是以 H 系列鉛筆追加細節，藉此呈現出質感。

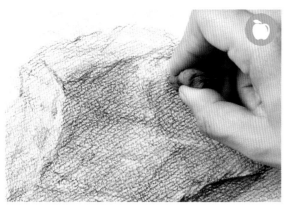

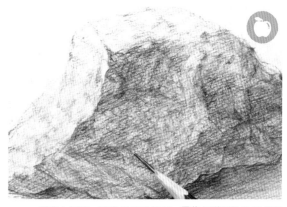

7 用小塊軟橡皮拍打按壓，呈現出凹凸細節。

8 採豎立握法，隨意地轉動鉛筆，用像是點描法的方式描繪，增添質感。持續描繪，完成整幅作品。

可選用 HB 到 2H 的鉛筆，讓漸層表現更多元。

軟、硬表現——翻開的書

學習由立方體所構成的形狀，同時也能練習如何呈現紙張的質感與文字畫法。

題材範例

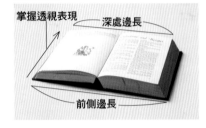

掌握透視表現　深處邊長
前側邊長

應掌握的基本五項目 (P26～) 重點

構圖　形態　質感

從稍微斜上方的角度來看，更能感覺出遠近差異，是非常有畫面的構圖。掌握形態時，須重新確認透視原理（P56）。與前側邊長相比，深處邊長較短。無須想著要畫出文字，只要用鉛筆細膩地、隨意地移動，同時變換力道，就能畫出文字般的形狀。另外，也須掌握紙張本身的軟度，避免只描繪直線。

完成素描

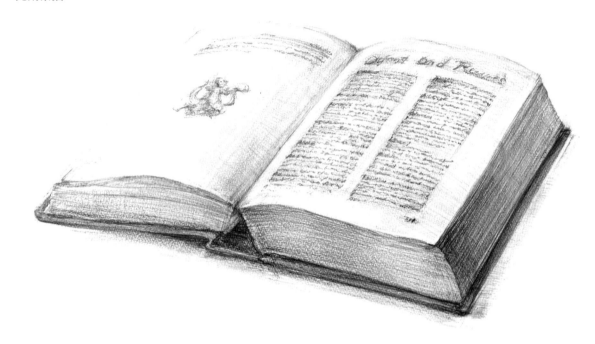

記號線

1　確認每個頂點的位置關係。測量垂直與水平長度比例，用 B 系列軟芯鉛筆畫出輔助線。

 在畫面上畫出平行的記號線，確認書本的擺放角度。

2　大幅揮動手臂，沿著面塗繪垂直線與水平線。

 若因為怕畫出輪廓讓線條中斷的話，中斷處的顏色就會變深。畫出輪廓的部分只要事後用軟橡皮擦拭整理即可。

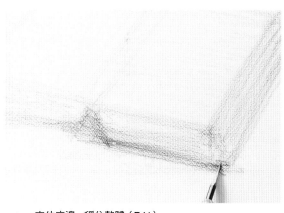

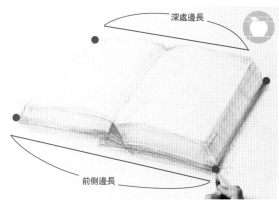

深處邊長

前側邊長

3 　定位底邊，穩住整體（P41）。

4 　邊確認形狀，邊決定四個頂點的位置。

point ! 　根據透視原理（P56），深處邊長會短於前側邊長。

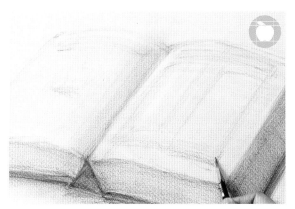

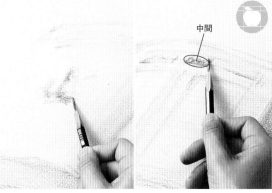

中間

5 　畫出插畫及文字的輔助線。

point ! 　無須描繪得太細緻，文章的部分只要將每段落畫成一個區塊即可。

6 　先定位出插畫顏色較深的部位等主要區域。描繪文字時，勿從邊緣開始，必須從中間下筆描繪。

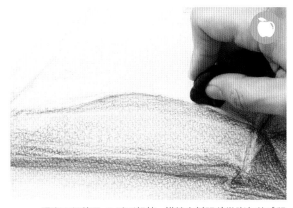

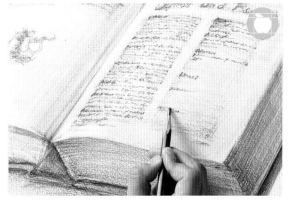

7 　照光面須使用 H 系列鉛筆。描繪出紙張稍微膨起的感覺以及頁面翻過的痕跡。

point ! 　稍微膨起的感覺等等，都是能呈現出紙張柔軟質感及書籍特性的細緻表現。

8 　以豎立法握筆。小幅度地動筆，邊改變筆壓，描繪出文字部分。

point ! 　就算沒有一字一字仔細畫出，還是能呈現文字應有的感覺。

素描範例
軟、硬表現

蘋果蛋糕

這是仔細觀察蘋果蛋糕做好後，表面的烤焦處及蘋果四周凹凸變化，直到蛋糕變涼才繪製而成的一幅作品。作畫時間較短時，可將鉛筆減少為兩支左右。柔軟的蛋糕部分用 B 鉛筆，質地堅硬的盤子則選用 F 鉛筆。

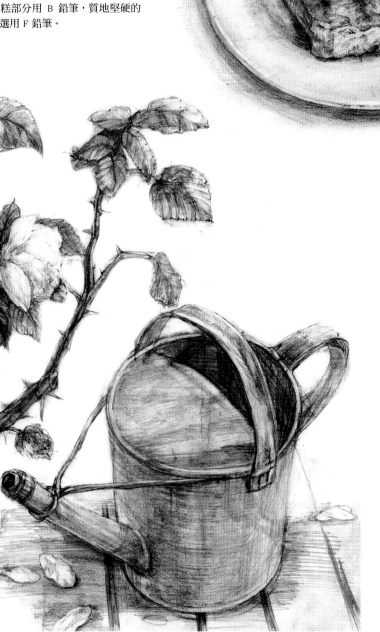

玫瑰與澆水器

只有澆水器的話，作品看起來會很孤單，因此在上方描繪了玫瑰做裝飾。澆水器使用 H 系列顯色較鈍的鉛筆，同時呈現出玫瑰的曲線，形成對比。

毛巾與桌布

作畫時，特別留意了兩種柔軟布料本身的質感。毛巾感覺蓬柔，凹折的部分要小心描繪。桌布則充分觀察並呈現出邊角的感覺。

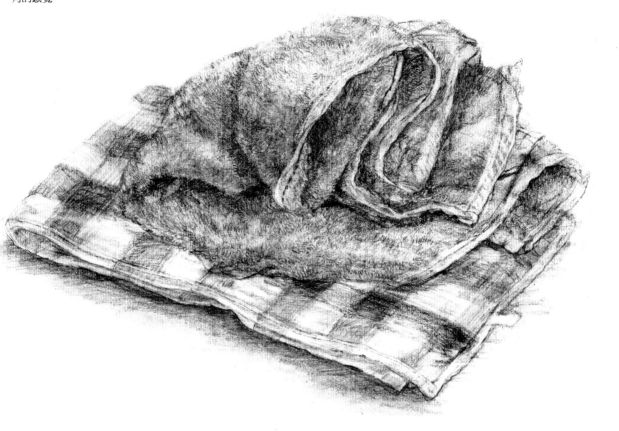

排插

覺得插座配線蠻有趣的，因此選做描繪的題材。描繪小零件時要留意視線及光源。為黑白兩色增添生動元素，讓整體得以協調。

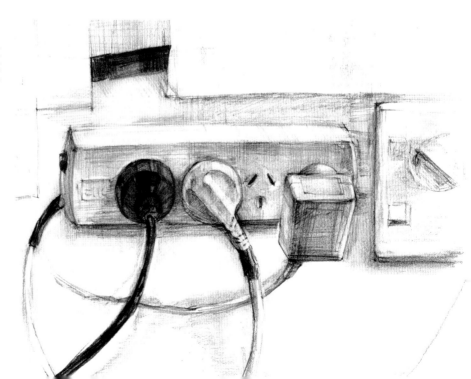

透明感——水滴

練習掌握透明物體的光源。水滴陰影亦有其特徵，就讓我們來描繪漂亮的水滴吧。

題材範例

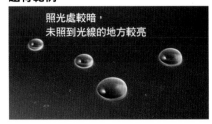

照光處較暗，
未照到光線的地方較亮

完成素描

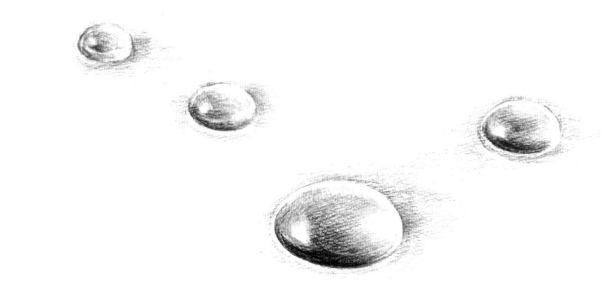

應掌握的基本五項目（P26～）重點

光源　　形態　　質感

水滴或玻璃杯這類題材的光源表現與一般情況相反，是「照光處較暗，未照到光線的地方較亮」。為了呈現透明感須強調對比，可用軟橡皮增添光線，同時還要描繪出細緻的漸層，並留意水滴的形狀並非圓球狀。

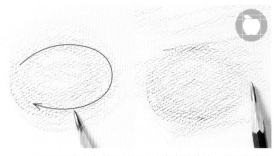

1 用 B 系列軟芯鉛筆以繞圓方式畫出輔助線，還要畫出陰影。

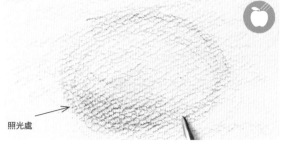

照光處

2 定位底邊，穩住整體（P41）。

 光源的明暗表現與一般情況相反：照光處較暗，未照到光線的地方較亮。

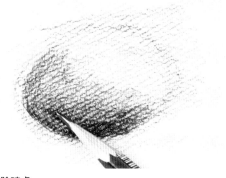

3　塗繪陰暗處。

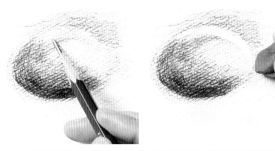

4　將後側與底面透色的區塊,以及平面上所形成的陰影塗黑。未照到光的部分則以軟橡皮擦拭變亮。

point !　與一般光源表現相反。

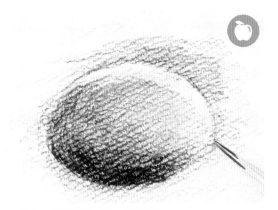

5　換成 H 系列鉛筆,仔細描繪漸層。

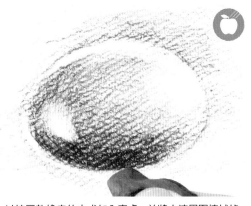

6　以按壓軟橡皮的方式加入亮處,並將水滴周圍擦拭掉一圈顏色,調整輪廓。

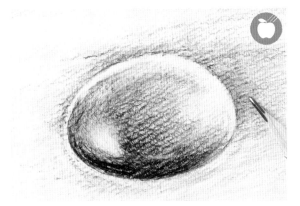

7　仔細描繪陰影,注意顏色不可太黑。

point !　陰影及光源的呈現都非常重要,因此務必仔細描繪。

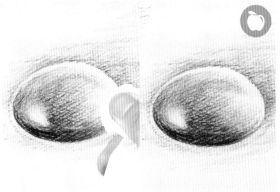

8　以面紙按壓,讓顏色貼合,最後再畫出細緻漸層,完成作品。

透明感——玻璃杯

彎曲的形狀較難描繪，因此選擇直立圓柱體的題材。挑選擺放位置，讓構圖對比較為明顯。

題材範例

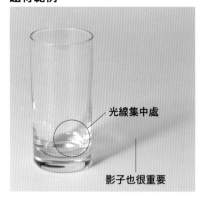

光線集中處

影子也很重要

完成素描

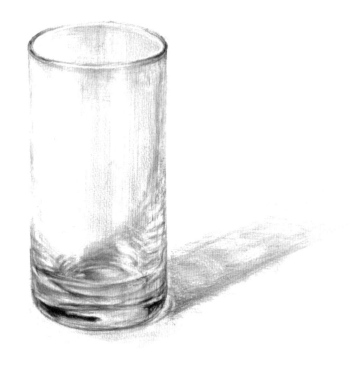

應掌握的基本五項目
（P26～）重點

光源　　形態　　質感

與水滴（P68）一樣，玻璃杯的光源表現和一般情況相反，為「照光處較暗，未照到光線的地方較亮」。玻璃及陰影的閃耀光澤可以用軟橡皮擦拭呈現。由於這次的玻璃杯為圓柱體，因此原理與馬克杯（P52）相同。強化對比更能突顯玻璃的質感。

1 確認每個頂點的位置關係。測量垂直與水平長度比例，用 B 系列軟芯鉛筆畫出輔助線。

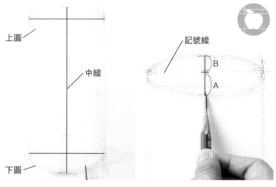

上圓

中線

下圓

記號線

B

A

2 在左右對稱位置處畫出中線。描繪形狀時，要注意下圓的弧度比上圓更大。分別在上圓及下圓畫出十字記號線。

 point！ 根據透視原理，前側的 A 會比後方的 B 更長（P33）。

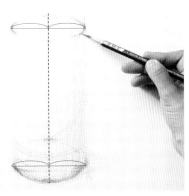
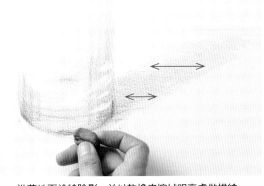

3 描繪杯緣時，須隨時確認左右邊緣的位置是否正確、是否有對稱。並定位出左右兩側的頂點。

4 沿著地面塗繪陰影。並以軟橡皮擦拭明亮處做描繪。

 point 將陰影當成題材的一部分，同時進行描繪。

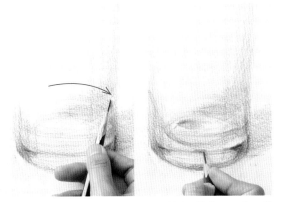
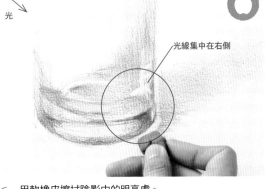

光

光線集中在右側

5 描繪下緣後方的底邊。勾勒出形狀後，換成 HB 或 F 鉛筆畫出對比。

point 由於玻璃杯底部較厚，因此要充分呈現出鮮明對比。

6 用軟橡皮擦拭陰影中的明亮處。

point 由於光線從左側照入，因此右側會變明亮。

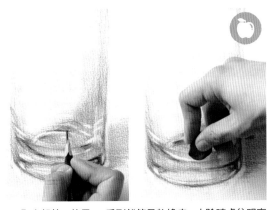
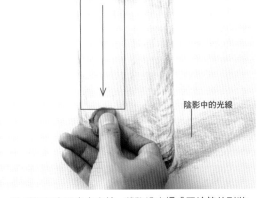

陰影中的光線

7 豎立鉛筆。使用 H 系列鉛筆及軟橡皮，由陰暗處往明亮處描繪漸層。

point 豎立握筆，畫出稍微強烈的對比，就能呈現玻璃質感。

8 陰影裡頭也要畫出光線。將軟橡皮捏成平塗筆的形狀，用輕拂的方式做描繪，調整並完成作品。

素描範例
透明感

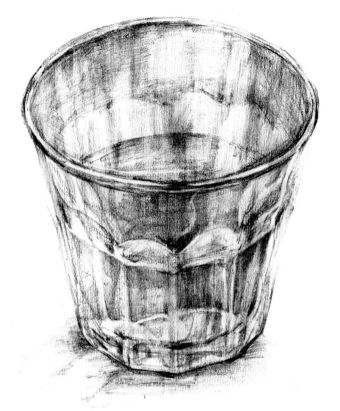

雕花玻璃杯

光線折射相當漂亮的雕花玻璃杯。
若腦中沒有一點幾何學的設計概
念，描繪出來的玻璃切塊會大小不
一，須特別留意。描繪出細緻的漸層
表現，加強局部對比。

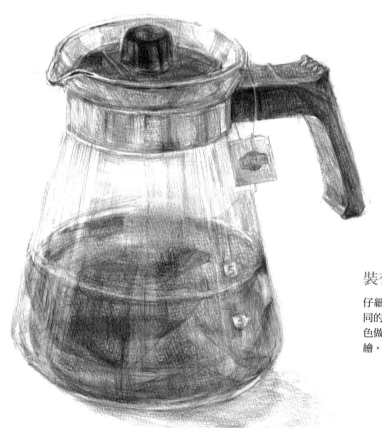

裝有紅茶的玻璃壺

仔細觀察到紅茶色調中還映有各種不
同的元素。為了將把手的黑色與紅茶顏
色做區別，改用 5B 左右的鉛筆加強描
繪。

小魚乾及袋裝商品

乾物是能夠漂亮呈現對比的題材。放入透明袋子
後,又能展現出另一種對比。處理包裝裡的小魚乾
時,先清楚描繪出較前方的小魚乾,愈往後小魚乾
愈模糊,最後再追加包裝袋的表現。

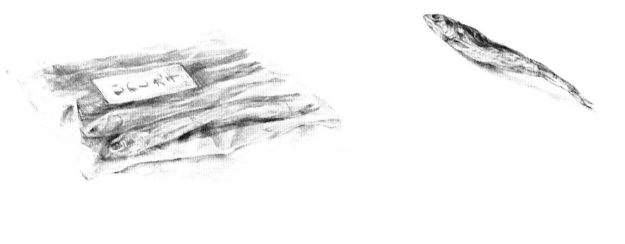

將檸檬放入玻璃容器中

浮在水裡的檸檬。由於一直動的水所
呈現的形態多元,因此必須先掌握光
線會集中在何處、會呈現出什麼模樣
等特徵。檸檬浸在水裡的部分會變得
明亮,描繪時須特別留意。玻璃的陰
影也是此題材吸引人的地方之一,陰
影漸層同樣要多花點心思觀察。

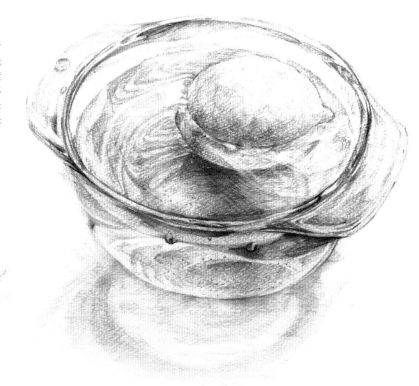

該如何避免素描「變形」

各位是否曾經因為太專心描繪，結果一個不注意，題材與素描出現嚴重落差？
在此向各位介紹能察覺這類變形的方法。

理解物體的基本結構

怎樣才能察覺素描有無變形呢？其實道理很簡
單，即「是否具備素描力＝是否能理解物體的
基本結構」。因此在素描時，「掌握基底的形
狀」、「思考題材形狀會如何影響光線、陰影及
反光的呈現」就顯得很重要。若過程中對於內容
感到任何的不確定，請再回到「應掌握的基本五
項目」（P26～），重新做確認。這樣一來，就算
是不懂基本素描的人，也能透過經驗或常識察覺
「這個形狀很奇怪」。然而，在不知道如何解決
的情況下，當然就無法進行修改。

為何不管怎樣
都還是會出錯？

就算是素描基礎打得很好的人，還是會出錯。這
是因為繪畫是一種陷入自我世界的作業，過程中
作畫者的視野及判斷力會變遲鈍。再者，我們會
不自覺地想要完成作品，同時不想做修改，也因
此讓自己得過且過。

想察覺錯誤，就必須夠「客觀」

當我們自己的判斷標準太過寬鬆時，就容易未察覺錯誤，或對錯誤視而不見。為了避免發生這樣的過錯，各位不妨試試以下的方法。其實就是培養足夠客觀的能力。

發現錯誤的方法

將作品顛倒擺放

照鏡子看

瞇眼看

用鉛筆等工具測量是否呈水平或垂直

即便如此，還是會有放寬自我標準的情況時

就算自以為很客觀，但人們在看自己的畫作時，還是會放寬標準。這時，就需要一點時間讓自己冷靜，或是聽聽別人的意見。我們很難察覺自己本身的習慣，因此不要害怕詢問「你覺得這看起來如何」，就讓我們坦率接受他人的意見吧。修正錯誤時的喜悅將能成為進步的動力。

point !

試試看

間隔一定的時間
畫完之後仍會沉浸在作品中，無法冷靜判斷。因此不妨喝杯茶、睡個覺，等過一段時間再來觀察畫作。

請益他人
相信許多人都會希望「靠自己的力量觀察，不用詢問他人」，但這要等到自己的技術更純熟，並且能夠自我掌握習慣時再說。即便自認為畫得很好，其他人看了之後說不定還是會立刻發現問題。

掌握自己的習慣
我們每個人都有自己的習慣，且不容易自我察覺。舉例來說，每次作畫時都是畫面右上方會出錯，或是水平線老是往左傾斜等，總有些個人特有的習慣。這可能是作畫時的姿勢或視力所致，因此務必了解自己的習慣。

Lesson ⑪

複雜形狀——南瓜切塊

挑選有漂亮切面的題材。讓我們來學習如何透過面（P38）表現明暗吧。

題材範例

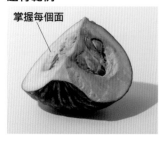

掌握每個面

應掌握的基本五項目

（P26〜）重點

構圖　光源　形態　質感

構圖時要能夠清楚看見左右切面，展現良好協調性。確認光源所形成的顯著明暗差異非常重要。加強種子陰暗的部分、透過線條強弱來呈現南瓜皮，都能為質感加分。南瓜皮的紋樣則可以用輕拭軟橡皮的方式呈現。

完成素描

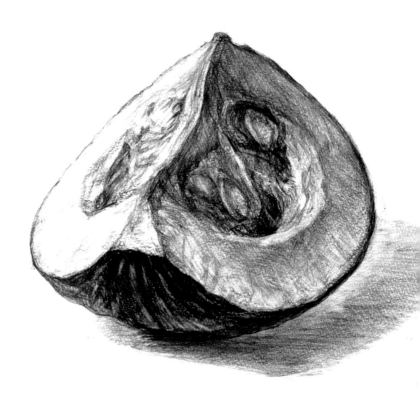

1 確認每個頂點的位置關係。以垂直與水平長度比例及軸線為基準，用 B 系列軟芯鉛筆畫出輔助線。

 構圖時要避免畫出正前方的角度，要能夠看見左右切面，展現良好協調性。

2 邊確認各頂點位置，邊描繪出淡淡輪廓。

 比較並確認「延伸頂點後，會在邊上的哪個位置相會？」、「兩個頂點哪個位置較高？」等等。

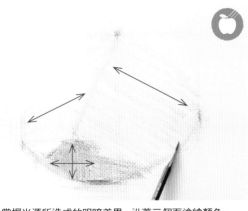

3 掌握光源所造成的明暗差異，沿著三個面塗繪顏色。

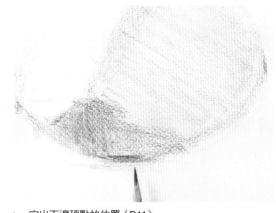

4 定出下邊頂點的位置（P41）。

point! 與陰影的銜接處要小心描繪。沒有銜接好的話，可能會讓題材看起來有點飄浮或太過貼合平面。

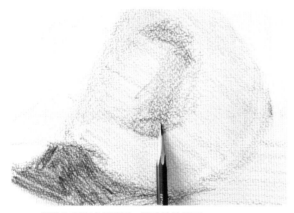

5 描繪出凹陷處的陰影，簡略塗繪即可。

point! 無須將種子等細節處全部畫出。

6 以軟橡皮擦出反光。

point! 勿過度擦拭，力道要輕柔。擦白反光做為輔助線，之後再做調整。

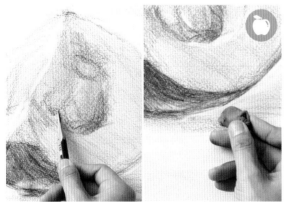

7 仔細描繪種子。南瓜皮則以 B 系列的軟芯鉛筆施力描繪，並以軟橡皮調整陰影的調子。

point! 由於南瓜皮是黑色，因此陰影看起來反而明亮。

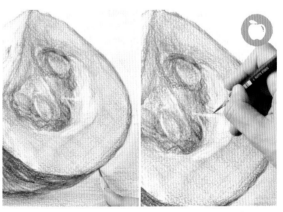

8 最後再以 HB 或 F 鉛筆輕柔描繪。並以軟橡皮處理南瓜皮紋樣，或是為輪廓線條增添強弱差異，以呈現外皮凹凸不平的感覺。豎立鉛筆，描繪種子與細節處，持續描繪，完成整幅作品。

複雜形狀──向日葵

尺寸大、均勻綻放的花朵應該蠻好描繪的。記得要分別畫出花瓣及花梗等部分的質感。

題材範例

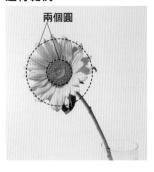

兩個圓

完成素描

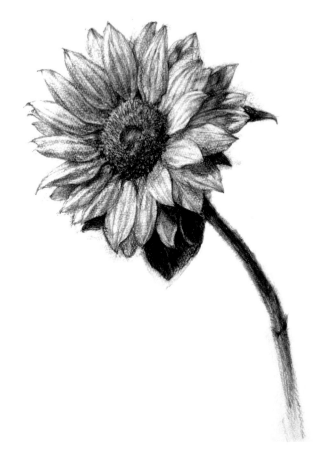

應掌握的基本五項目

（P26～）重點

光源　　形態　　質感　　空間

首先要畫出中間的圓（花蕊部分）及花瓣所形成的大圓。描繪花瓣時無須按照順序，而是先分成四等分，以每個區塊為單位描繪花瓣。針對花瓣重疊處，則須比較明暗差異，以軟橡皮擦拭花瓣。作畫時，可挑選 HB 或 F 鉛筆描繪出花瓣形狀及葉片。

1　邊觀察形狀，邊以 B 系列的軟芯鉛筆畫出中間的圓（花蕊部分）、花瓣所形成的圓，以及花梗的輔助線。

point!　既然是自然題材，就必須記住不可過度拘泥於形狀。但要記住花瓣的生長方式與葉片位置還是有其規則性。

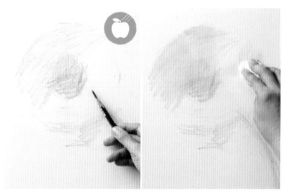

2　描繪出花瓣的大片陰影，並以面紙按壓，讓顏色貼合。

3　大致描繪出前方的葉片。處理花梗時要想成是在畫圓柱體，以曲線描繪，避免花梗落在平面上。

4　將焦點放在前方的花瓣與葉片上，持續描繪。

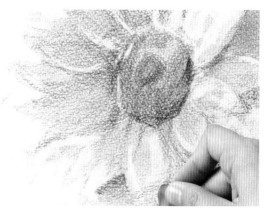

5　將花瓣四等分，以每個區塊為單位做描繪，勿一片一片處理。

 不可一片又一片地依序描繪花瓣。

6　比較哪裡較亮，哪裡較暗，以軟橡皮處理重疊的花瓣。

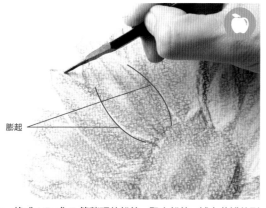

膨起

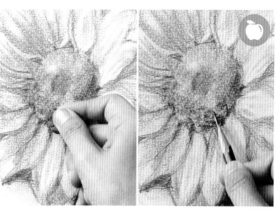

7　換成 HB 或 F 等稍硬的鉛筆。豎立鉛筆，補上花瓣的形狀。

 花瓣下方會稍微膨起。務必仔細觀察，勿侷限在既定觀念中。

8　以輕拍軟橡皮或將軟橡皮捏尖擦拭的方式，描繪出中間種子的部分。隨興地揮動鉛筆，增添凹凸效果。持續描繪，完成整幅作品。

素描範例
複雜形狀

繡球花與花瓶

在庭院綻放的美麗繡球花。繡球花雖然
看起來難度頗高，但花朵（花萼）本身
的形狀並不會很困難。描繪時，可將花
朵想像成球體，從較前側的部分開始下
筆。

戶外野花 1

默默開在公園大樹旁的百合科花朵。稍
微增加背景暗度，並用軟橡皮在花瓣適
度地呈現照射下來的光線，成為一幅令
人印象深刻的素描作品。

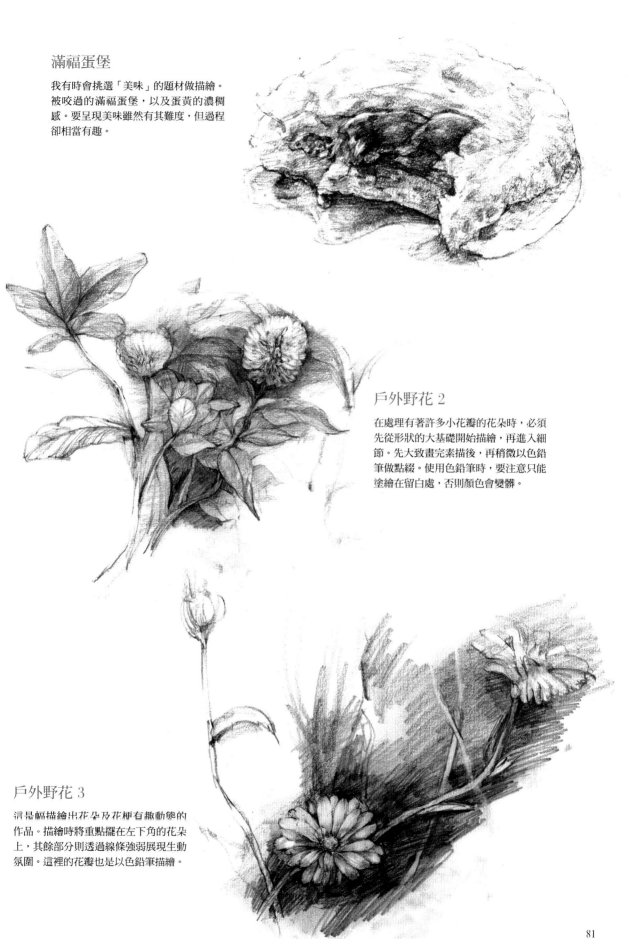

滿福蛋堡

我有時會挑選「美味」的題材做描繪。
被咬過的滿福蛋堡，以及蛋黃的濃稠
感。要呈現美味雖然有其難度，但過程
卻相當有趣。

戶外野花 2

在處理有著許多小花瓣的花朵時，必須
先從形狀的大基礎開始描繪，再進入細
節。先大致畫完素描後，再稍微以色鉛
筆做點綴。使用色鉛筆時，要注意只能
塗繪在留白處，否則顏色會變髒。

戶外野花 3

這是幅描繪出花朵及花梗有趣動態的
作品。描繪時將重點擺在左下角的花朵
上，其餘部分則透過線條強弱展現生動
氛圍。這裡的花瓣也是以色鉛筆描繪。

似顏繪與人物素描的差異為何？

在畫人物素描時，會想將作品畫得很像描繪對象，但要注意別變成似顏繪。
那麼，人物素描究竟要注意哪些環節呢？

人物素描畫的是人

我們先來思考一下似顏繪與人物素描的差異。請各位先有一個概念：似顏繪是要將作品畫得很像描繪對象，人物素描則是在描繪對象。畫人物素描時，剛開始很容易卡在究竟像不像的疑問上。不過，學習人物素描最重要的事情在於描繪出「人這個立方體」。首先，請各位屏除「必須要很像！」的概念。只要腦中有此概念，畫出來的作品就會是似顏繪，而非人物素描。此外，作品還會變得跟漫畫一樣，各區塊都被誇飾放大。

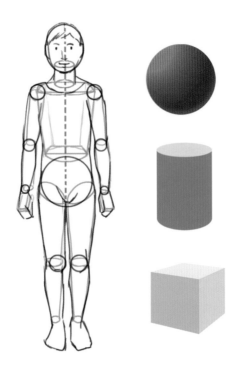

掌握人物立體結構很重要

首先，要掌握人物的立體結構、確認光源，接著想像每個部分的質感。若能了解骨骼結構當然最好，但其實只要大致掌握各部位的基礎概念即可，無須像了解人體模型一樣深入。頭部是球體、手臂是圓柱體、身體是立方體或圓柱體，像這樣架構出基本形狀，並掌握關節位置。我們也能參考自己的身體做描繪，因此除了模特兒外，各位不妨也觀察看看自己的身體。

進行過程中
要不斷確認整體狀態

畫人物素描時，比起身體和手部，我們較容易將心思集中在臉部。太專注畫臉的話，會讓臉的每個部位尺寸變大，因此須特別注意。大致描繪完臉後，就可以接著描繪手部、身體，讓素描的手能夠延伸至每個區域。此外，經常後退拉開距離，觀察整幅作品也是很重要的。所謂「觀察」，就是「掌握作品狀態的行為」。

人物素描的魅力
在於存在感及氛圍

人物素描的魅力，在於能夠感受到對象人物具備的「存在感」及「氛圍」，擁有描繪出氛圍的能力更是重要。舉例來說，當親人從遠方走來，就算看不見臉，我們還是會從走路姿勢及對方具備的氛圍察覺。人物素描就是將這些感覺用畫來呈現。請各位將這些人特有的表現、感覺放入畫作中。要擁有此能力，就必須先看大量的人物素描及畫作。特別是仔細端詳知名畫家的作品，這些作品能深受世人所接受，一定是除了「像」之外，還存在其他元素。接著再尋找自己喜愛的素描作品。「線條好漂亮」、「充滿氛圍」、「力道表現強勁」等，畫作中吸引人的元素，都將成為你今後描繪的「魅力所在」的元素。

人物——手

彎曲手指、帶有動感的姿勢,在呈現上會更有份量,也更容易描繪。

題材範例

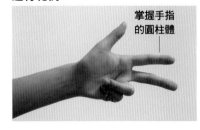

掌握手指的圓柱體

完成素描

應掌握的基本五項目（P26～）重點

構圖　光源　形態　質感

首先要充分觀察自己的手。以手指做出有前後距離的構圖會更容易描繪。不用畫出一根根的手指,先勾勒出手腕、手心、手指區塊,並留意手指的基本結構為圓柱體。以軟橡皮及 B 系列鉛筆畫出柔軟的感覺,接著定位出陰影,讓整幅作品更沉穩。

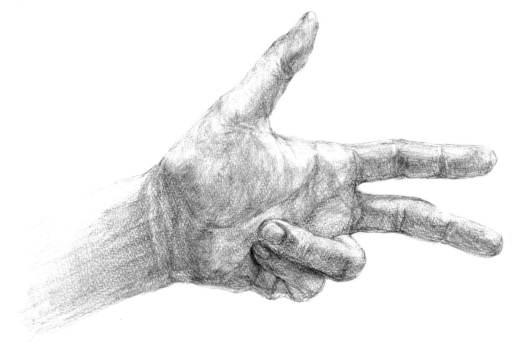

1 : 1

三等分

1 用 B 系列的軟芯鉛筆,畫出手腕、手心、手指的輔助線。

point
手掌與手指的比例為 1:1。手指則依關節分做三等分,先不用畫出一根根的手指。

2 畫出拇指的輔助線。要注意拇指與其他四指的方向不同。稍微勾勒出拇指根部的三角形。

3 畫出無名指及小指的輔助線。小指內彎的角度會比無名指更大。

4 畫出大片陰影，以面紙按壓，使顏色貼合。

point! 肌膚就算照到光線也不會整個變白，因此必須上色。

5 定位出指尖最暗的部分。

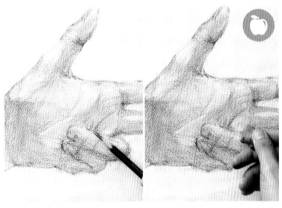

6 用軟橡皮勾勒出皺褶線條，接著再以鉛筆輕輕描繪邊緣。反覆上述動作，提升精緻度。

point! 以軟橡皮按壓過後，就能呈現出柔軟質感。

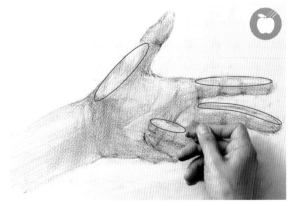

7 思考光源方向，並以軟橡皮描繪出光線照射處。換成 H 系列鉛筆，畫出漸層。

point! 若輪廓畫得太清晰，反而會過度突顯該區塊，因此須特別留意。

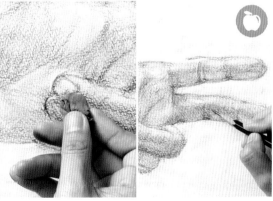

8 以軟橡皮擦拭指甲。豎立鉛筆，沿著光線與陰影的邊界，描繪出細節。持續作畫，完成整幅作品。

人物——臉

描繪模特兒時，要先從正面開始練習。描繪自畫像時，一旦仰頭就會形成透視，增加作畫難度，因此須特別留意。

題材範例

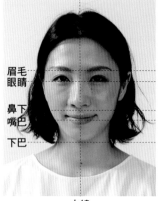

眉毛
眼睛

鼻下
嘴巴

下巴

中線

完成素描

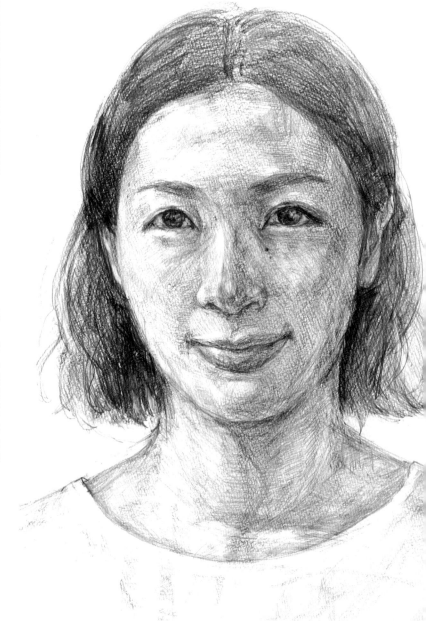

應掌握的基本五項目

（P26～）重點

光源　形態　質感

我雖然在臉部畫出中線，但其實人臉並沒有完全左右對稱，請各位特別留意。素描時，先大致畫出眼睛、鼻子、嘴巴、下巴的水平輔助線，勿一口氣畫完整張臉的所有細節。定位時，要將臉部想像成一顆大球體。同時要掌握頰骨，沿著骨骼變化面。素描不是似顏繪，因此要注意繪畫的目的並不在於「畫得很像」（P82）。

中線

1 　畫出中線，用 B 系列鉛筆畫出頭與下巴的輔助線。

2 　畫出左右兩側的輔助線後，再畫脖子的輔助線。勿一口氣畫完全部，而是分區逐步描繪。

 point ! 　不易測量時，可瞇眼觀察。這樣就能避免看見太多的題材細節，降低觀察難度。

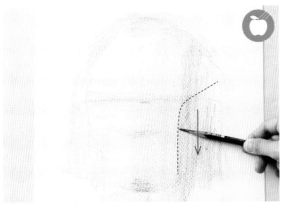

3 　畫出眼睛、鼻子下方、嘴巴的輔助線，並從陰影產生變化的頰骨朝側面方向描繪。

4 　從頰骨位置輕輕塗出下方的陰影。

5 　在鼻子側邊及下巴下方塗繪較深的陰影。

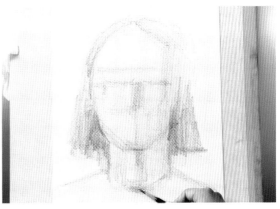

6 　盡早塗繪顏色最黑的頭髮，定位位置。作畫時，要記住脖子的基本結構為圓柱體。

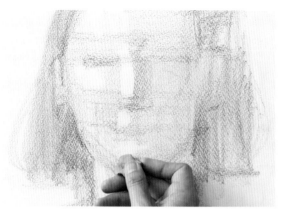

7　以軟橡皮大致定出鼻子、鼻下、頰骨、下巴的位置。

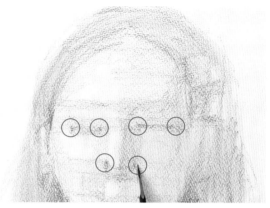

8　稍微定位眼睛與鼻子的左右側位置。

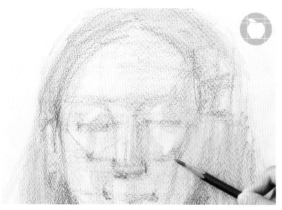

9　細分出臉部的面。

 要注意面會沿著骨骼出現變化。

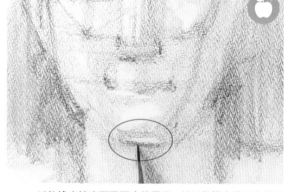

10　以軟橡皮擦出下巴下方的反光，並以鉛筆定位下方的位置。

 畫出反光後會形成深度。

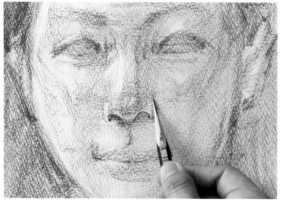

11　換成 HB 或 F 鉛筆，描繪鼻孔。

 鼻孔並非圓形，而是扁平的橢圓形。

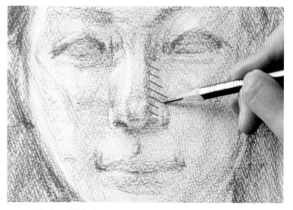

12　在鼻子描繪出大片光線與陰影的邊界。

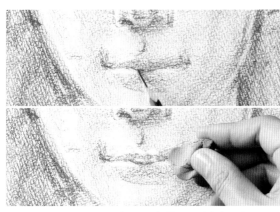

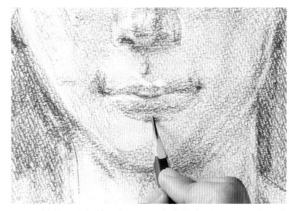

13 畫出上唇與下唇的邊界，以軟橡皮擦拭出上唇的反光。

point ! 一口氣畫完整張畫的話，會讓作品變得很像插畫，因此務必掌握立體感。

14 接著豎立鉛筆，在下唇下方畫出陰影，要呈現出立體感。

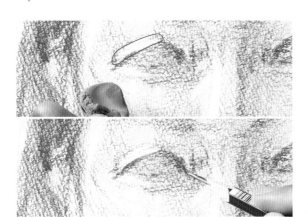

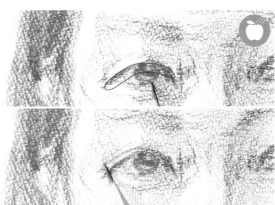

15 以軟橡皮擦拭上眼瞼最明亮的部分，並以鉛筆畫出上方的曲線。

16 畫眼白，並描繪出眼瞼所形成的陰影。接著描繪雙眼皮的線條。

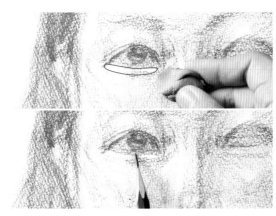

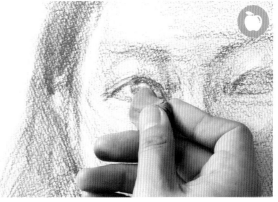

17 以軟橡皮擦拭下眼瞼最明亮的部分，並以鉛筆畫出下方的曲線。

 point ! 仔細描繪，讓眼睛活靈活現。

18 以軟橡皮在瞳孔處擦出光線。持續作畫，完成整幅作品。

 point ! 光線的呈現方式會決定模特兒的視線方向。

Lesson 15

人物——上半身

選擇肌膚露出較多的簡約衣服，不僅較好掌握骨骼，也較容易描繪。

題材範例

完成素描

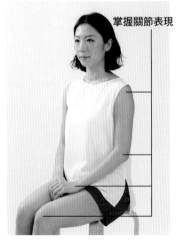

掌握關節表現

應掌握的基本五項目
（P26～）重點

 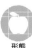

構圖　形態　質感　空間

決定構圖時，要確認自己的視平線（P56）位置。這次大膽地切掉大腿，因此整個頭部都能放入畫面中。若同時切掉部分大腿或頭部的話，整體會變得很乏味，因此要特別留意（P27）。畫出雙手，並將焦點放在臉部與手部，讓表現更為協調。另外也要注意不可過度描繪臉部。尤其作畫時，很容易將手部擺到最後才畫，建議剛開始就要先描繪出區塊，接著邊觀察整體邊作畫。直接挑戰全身素描對初學者而言太過困難，因此建議先從上半身開始學習。

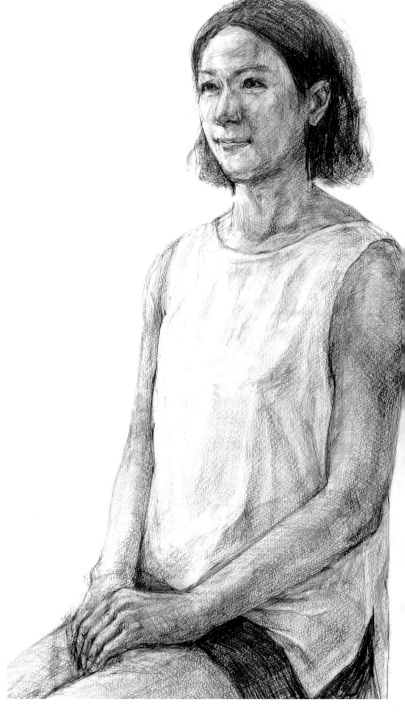

關節

1 思考基底的形狀及關節，以 B 系列軟芯鉛筆畫出整體的
輔助線。

 記住頭部為球體，手臂為圓柱體（P82）。

2 描繪女性時要掌握柔和表現，男性則要留意肌肉的部
分。作畫過程中務必仔細觀察模特兒。

3 畫出陰影，呈現前後距離。

 與其分別塗繪每個區塊，建議可先畫出大範圍的明暗差
異。

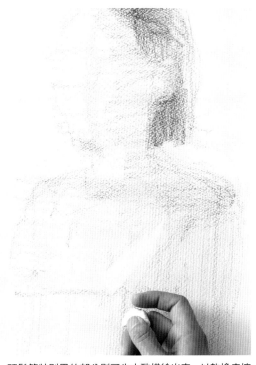

4 頭髮等特別黑的部分則可先大致描繪出來。以軟橡皮擦
出胸部的輔助線。

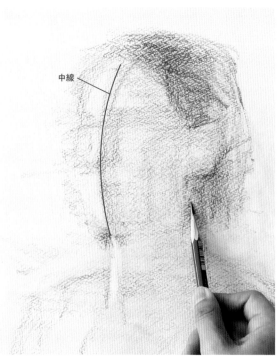

5 大致勾勒出手的外形。

 一根根的手指,要以面呈現。

6 在臉部畫出中線,並先定位下巴的位置。接著調整耳朵及脖子的形狀。

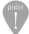 要記住脖子的基本結構為圓柱體,從上頸部開始描繪。同時要記住脖子其實有相當的粗度。

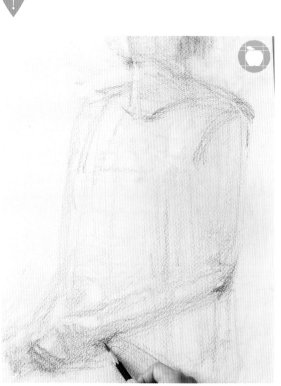

7 掌握肩膀、手肘、手腕的關節,決定手及手臂的位置。

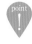 勿過度描繪臉部,要繼續塗繪手部,接著描繪衣服,做全面性的描繪。太專注於臉部的話會把臉畫得太大,須特別注意。

8 將軟橡皮捏成平塗筆的形狀,用輕拂的方式呈現出衣服柔軟的質感。換成 H 系列鉛筆,追加明亮處。

9 一點一點地描繪臉部,並測量眼睛、耳朵、鼻子及下巴等部位的相對位置(P97)。

 細節處必須以削尖的鉛筆充分描繪。

10 沿著前側肩膀朝後方慢慢地做調整。

 前側肩膀位置要明確,後方肩膀則可稍微模糊,藉此展現前後差異。

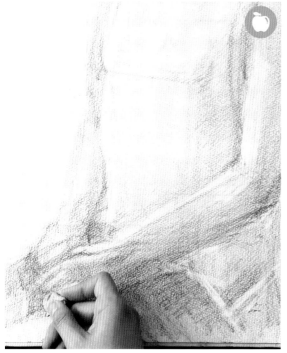

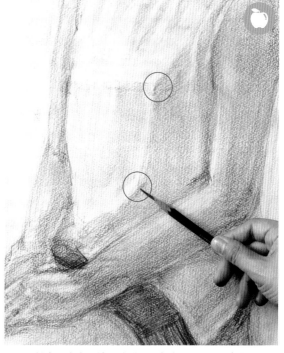

11 以軟橡皮擦出衣服、手臂及手指等會照到光線的部位,展現柔和氛圍。

12 於衣服畫出光線及陰影,作畫時必須思考肌膚與布料在質感表現上的差異。不斷重覆上述步驟,描繪完成整幅作品。

 布料凹折處的陰影會較深。

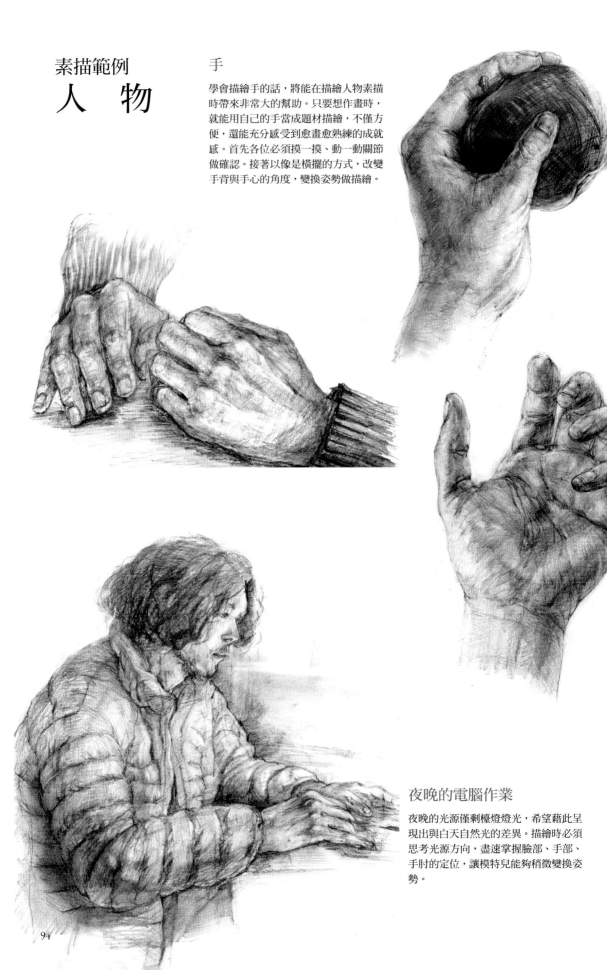

素描範例
人　物

手

學會描繪手的話，將能在描繪人物素描時帶來非常大的幫助。只要想作畫時，就能用自己的手當成題材描繪，不僅方便，還能充分感受到愈畫愈熟練的成就感。首先各位必須摸一摸、動一動關節做確認。接著以像是橫擺的方式，改變手背與手心的角度，變換姿勢做描繪。

夜晚的電腦作業

夜晚的光源僅剩檯燈燈光，希望藉此呈現出與白天自然光的差異。描繪時必須思考光源方向，盡速掌握臉部、手部、手肘的定位，讓模特兒能夠稍微變換姿勢。

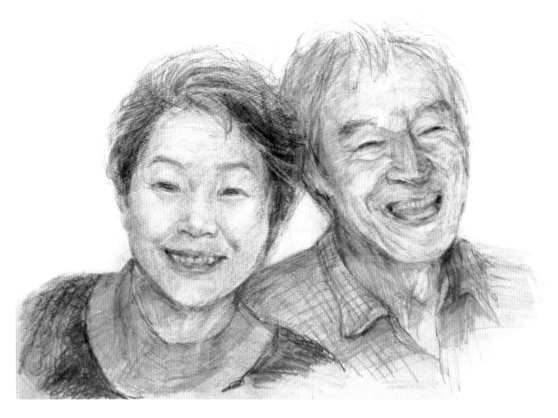

身邊的人們

無論再怎麼仔細觀察照片作畫,有時畫出來的作品還是會讓人覺得「不太對」。這時,問題往往出在沒有充分展現對象人物的氛圍。我們必須同時回想起拍照時的風景與對話內容,努力不懈地持續描繪、擦拭,一定能夠在某個瞬間掌握當下的氛圍。以喜愛之人為題材做描繪更是非常開心的作業。

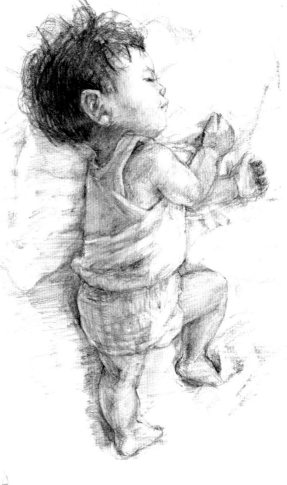

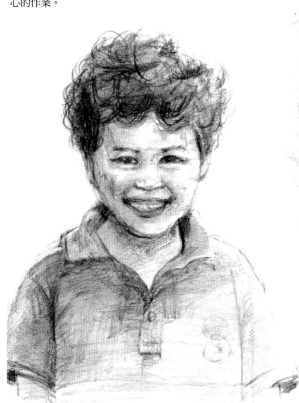

如何畫出男女老幼

無論是大人小孩、男性女性，給人的印象不盡相同。
來掌握不同對象的特徵及重點吧。

從各部位的位置
看出年齡變化

人除了身體會隨著年齡出現變化外，臉
部的比例也會改變。在小孩長大成人的
過程中，頭身比例也會不斷拉長。說到
臉的話，小嬰兒的眼睛、鼻子、嘴巴等
主要器官會像圖片一樣，集中在頭部下
方的二分之一處，但隨著年齡增長，這
些器官會逐漸往上移動。

年齡增加，
就會出現皺紋

長大成人後，雖然臉部骨骼就不會再有變
化，但隨著年齡增長皮膚會敵不過重力影
響，開始出現皺紋。就算是「皺紋」，也
可細分成好多種類。皺紋長得怎樣，又該
如何描繪出皺紋等，都會影響看起來的年
紀。

point
！

還能應用在角色製作上

將「年齡會改變各部位位置」的特性加以應用，還能
用來製作角色。舉例來說，若想製作女生喜愛的可愛
角色，可將各部位設定成較接近小嬰兒的比例，如此
一來會更容易給人「好可愛！」的印象。只要各位稍
微回想一下過去畫過的角色，相信就會認同我的說
法。

男女差異

男女性別同樣存在差異。在日本，男女的平均頭身比例約為 7.3 頭身。讓我們來看看男女各自較顯著的特徵吧。

注意不可畫得太像漫畫

據說因為人本來就是肉食性動物的關係，所以在觀察生物時，會看「眼睛」來判斷此生物能不能吃、是否還活著，也因此都將注意力集中在眼睛附近。我們在描繪人物時，同樣較容易將重點放在臉部，或是忽略掉其他部分。不僅如此，由於我們平常較常接觸漫畫或插畫，因此會出現描繪好的頭部或臉部器官較大，手腳較小的情況。

男性
- 骨骼明顯，直線條較多
- 肩膀與手腳很結實
- 有喉結　　　　　　等

女性
- 帶脂肪，曲線較多
- 有胸部，臀部較大
- 腰圍處較細　　　等

了解身體法則
會更方便

描繪素描時，若腦中能大概掌握不同年齡與性別各有哪些特徵，就能避免出現嚴重錯誤。此外，還有一些並非絕對的「身體法則」，譬如鼻子下方與耳垂下方等高、眼睛與耳朵上方等高、雙眼間距大約是一個眼睛的寬度等。只要腦中稍微有點概念，就能在素描時帶來幫助。

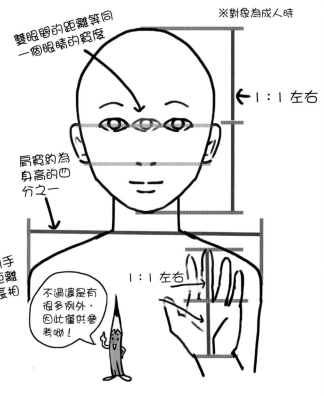

※對象為成人時

雙眼間的距離等同一個眼睛的寬度

1：1 左右

肩寬的為身高的四分之一

1：1 左右

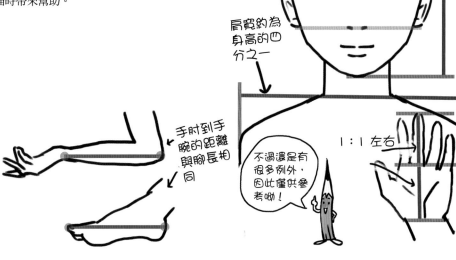

手肘到手腕的距離與腳長相同

不過還是有很多例外，因此僅供參考喲！

風景——樹木

以大色塊的樹葉勾勒出很有份量的樹木，算是蠻好描繪的題材。

出自不同鉛筆的顯色

a：日照的明亮綠色（H、F）
b：鮮明的綠色（HB、B）
c：陰影的深沉綠色（H、HB、按壓）
d：陰影的深咖啡色（B、2B、按壓）
e：因反光帶點明亮感的深咖啡色（B、按壓）

應掌握的基本五項目

（P26～）重點

光源　形態　質感　空間

不要從葉片等細節處開始描繪，先勾勒出大區塊。葉片的細節處可用朝各個方向揮動鉛筆展現線條強弱的方式處理。依照光線及天氣，風景也會呈現不同的感覺，因此務必掌握當中的氛圍。

完成素描

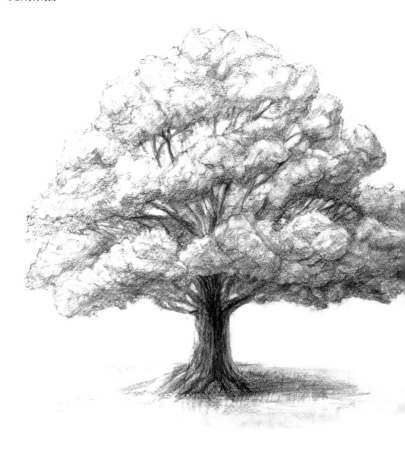

1　確認垂直與水平長度比例及左右邊的形狀，以 B 系列的軟芯鉛筆畫出輔助線。想像著樹幹，並畫出中心線。

2　連同樹枝圈出圓形區塊。

 無須從葉片細節開始畫起，要從大區塊思考。

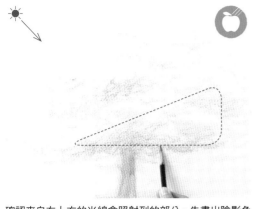

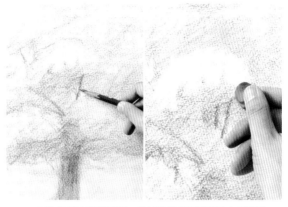

3 確認來自左上方的光線會照射到的部分,先畫出陰影色塊。右下方的陰暗陰影較大片。

4 加入色塊之間的樹枝,並以軟橡皮擦出葉片中的光線。

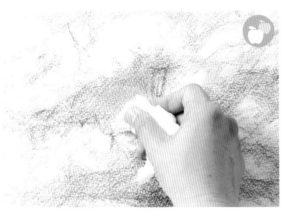

5 以 B 系列鉛筆逐步畫出葉片中的陰影。頻繁按壓面紙,稍微降低飽和度。

6 沿著步驟 2 的色塊描繪出輪廓。動筆時要有強弱差異,藉此呈現出柔和感。

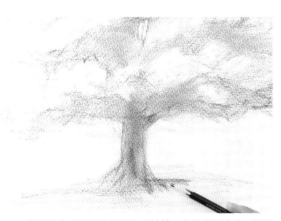

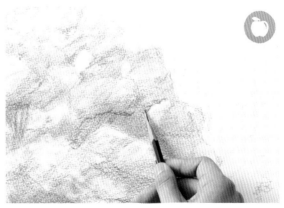

7 樹幹下方以較深的顏色充分塗繪。愈往樹根方向,樹幹愈粗。

 point! 按壓下方的顏色,讓整體更沉穩(P41)。

8 葉片無須一片一片描繪,而是換成 HB 或 F 鉛筆,隨意地揮動鉛筆,讓線條表現有強有弱。持續作畫,完成整幅作品。

風景——家屋

試著從立方體中掌握透視呈現。從斜上方的角度描繪，更能增加深度距離。

透視範例

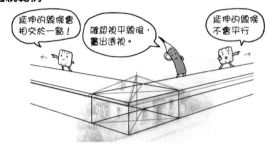

完成素描

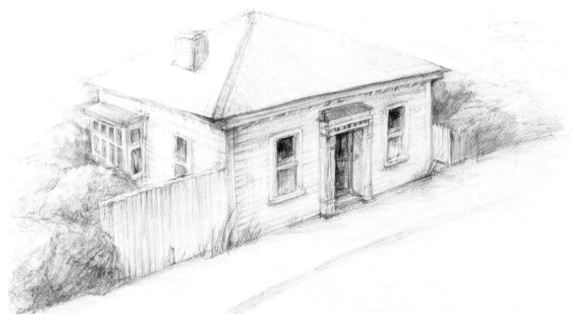

應掌握的基本五項目（P26～）重點

構圖避免面向正前方，必須是能夠展現深度的角度。確認光源後，先在每個面描繪出大片陰影。作畫過程中，要回想起立方體的原理及兩點透視法（P57）。前側較細緻，後方較模糊，藉此展現深度。

1 以兩點透視法（P57）描繪立方體。

 畫出長長的線條，超線也沒關係。

2 畫出底邊的對角線，並從中間往上延伸線條。這就是屋頂的中心。

3 描繪輪廓，讓屋頂的頂點正好落在步驟 2 所畫的中心線上。

 point 屋簷會比牆壁更向外突出。

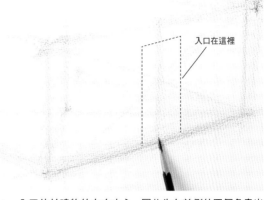

入口在這裡

4 入口位於建物的左右中心，因此先在前側的四個角畫出對角線，接著於正中間畫線，就能找到入口位置。

窗戶在這裡

5 接著分別畫出兩塊四邊形的對角線，並於正中間畫線，這樣就能找到窗戶位置。

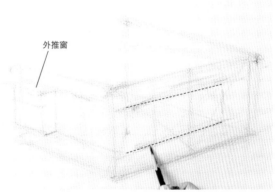

外推窗

6 決定門與窗戶的上下位置，畫出左側外推窗的輪廓。

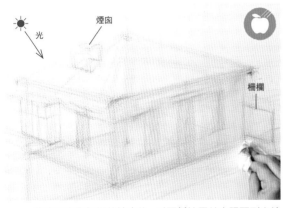

光　煙囪

柵欄

7 畫出煙囪與柵欄的輪廓後，以面紙按壓前方照不到光線的區域，使顏色貼合。

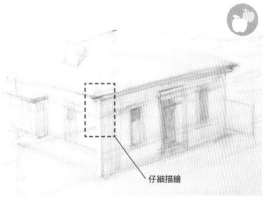

仔細描繪

8 豎立鉛筆，仔細描繪前方細節處。後方則模糊處理，以按壓線條的方式展現深度。持續作畫，完成整幅作品。

素描範例
風　景

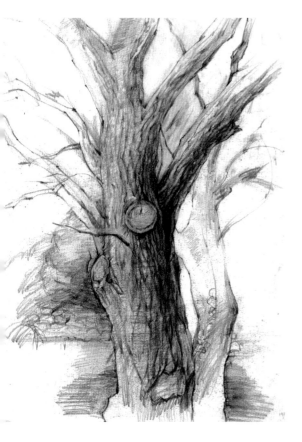

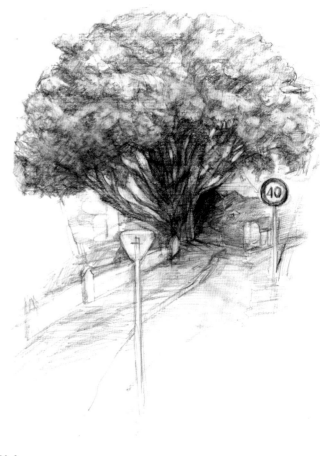

樹木

描繪大樹時能確切感受到生命的能
量。

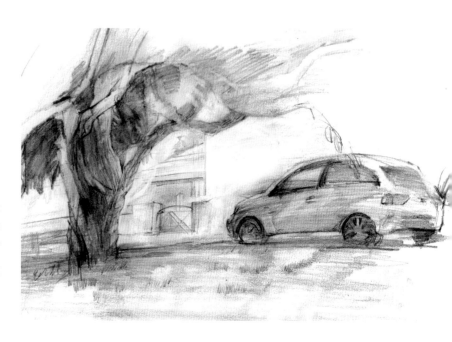

駛離的汽車

偶爾可以嘗試描繪介於速寫
及素描的作品。坐在某個地
方，記住一輛輛行駛過的汽
車並作畫。可多畫些方向由
右往左的線條，以呈現出速
度感。

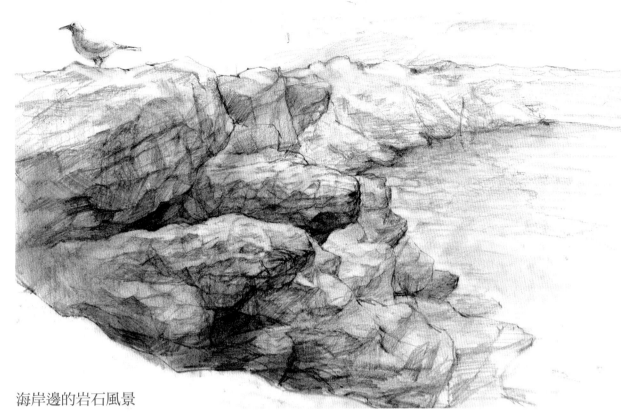

海岸邊的岩石風景

凹凸不平的岩石能用來練習如何呈現面。構圖中亦可放入較能展現深度的海灣弧度，讓前方表現鮮明，後方微弱。我同時還在左上方畫了海鷗做點綴。

電車風景

描繪風景時，能看出遠近差異，帶有透視的構圖會比較容易描繪。畫出所有細節會讓作品變得太平面，因此可加強電車駛來的感覺，電車通過時四周的風景則以輕柔筆觸處理即可。

船

船有非常多的突起部分，因此屬於非常好展現生動氛圍的題材。畫船時，不要從側邊，而是從斜前方的角度描繪，將能呈現出深度。背景則以線條描繪，刻意避免整體太過沉重的感覺。

不看照片，改看實物描繪

照片裡頭的題材不會動，因此一般都會覺得較能好好地、慢慢地描繪。
然而，我們又為什麼會常聽見別人建議「看實物描繪吧」？

為何實物比照片好？

練習素描時，都曾被建議「別看照片，改看實物描繪吧」。這是為什麼呢？當然，並不是說看照片畫絕對不好，但剛開始接觸繪畫時，我會比較建議看實物做練習。如同本書剛開始所提到的，我希望各位能透過觀察（P24），感受題材本身的結構及氛圍。此外，照片會先對出題材的焦點，因此要掌握前後差異及深度所產生的距離感就會有難度，甚至讓素描看起來就像平面畫。

拍攝題材照

不過，像是花草樹木這些東西會枯萎，有些風景也會受天氣或時間的影響而有所改變，在描繪這些題材時，可能就必須使用照片才能繼續作畫。拍照時，必須注意照片的構圖要與素描相同。另外還要分別以較遠及較近的距離拍照。除了拍攝整體照外，還要針對焦點處拍照，這樣才能蒐集資訊，做細部描繪。接著還要從各個角度拍照，讓自己更能掌握結構。不只拍照，我們還要「觀察」，記錄下特徵部位。若時間較充裕的話，還可先畫張速寫畫（P114），用手來感覺並記憶形狀，也是非常有用的方法。

挑選題材照片

使用模特兒照

雜誌或廣告的模特兒照為了讓人看起來更漂亮，一般都會從各個方向打光。若光源較不明顯時，在描繪時就會難以呈現出體感，因此請挑選光線來自同一方向的照片。

使用風景照

風景照帶有透視效果，若照片中能有主要題材（人、交通工具、建築物等），那麼會更容易呈現遠近差異，成為一幅帶視覺效果的作品。

邊看照片邊描繪時的注意事項

建議作畫時立起照片，就像在觀察實物一樣。將整張照片納入視線範圍的話，較容易察覺有無歪斜或變形。就讓我們邊想像題材結構及氛圍，邊描繪作品吧。作畫時，若沒有考慮到照片中的線條或明暗差異，那麼成品就容易變得太過僵硬。因此描繪時必須想像拍照當下自己五感所得到的資訊，譬如「這裡變軟的」、「這裡和這裡有點空間」，才能完成一幅有韻味的作品。

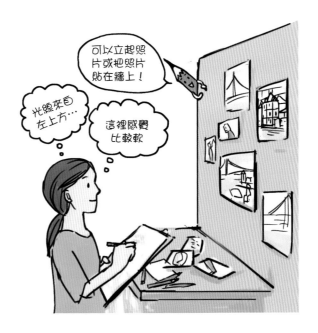

動物——貓

若貓的毛太長，會不容易掌握骨骼，因此建議選擇短毛貓，並確認坐姿的骨骼表現。

應掌握的基本五項目（P26～）重點

形態　質感

掌握骨骼結構，分別畫出頭部、身體、腿部的輔助線。先從貓臉描繪的話，很容易使臉的尺寸太大，有損整體協調表現。因此必須先從身體下筆，接著處理臉部、手腳、身體等各個部位，確保協調性。同時還要依照肌肉的動向改變順毛方向。針對花紋的部分，則是從較醒目的區域沿著順毛方向做描繪。

骨骼的確認重點

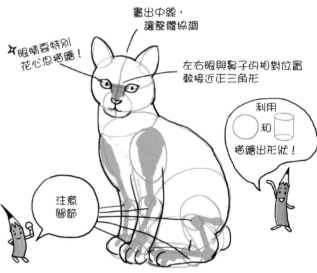

畫出中線，讓整體協調

眼睛要特別花心思描繪！

左右眼與鼻子的相對位置較接近正三角形

利用○和□描繪出形狀！

注意關節

完成素描

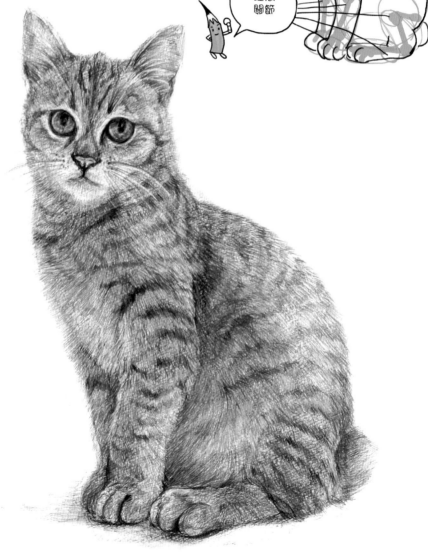

1 分成頭部、身體、腿部三個部分，以 B 系列的軟芯鉛筆
畫出輔助線。

 point! 建議先從身體描繪，避免貓臉過大。

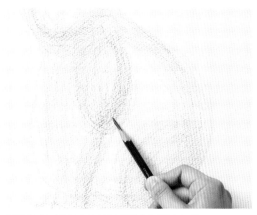

2 描繪腿部，過程中必須思考肌肉及關節表現。

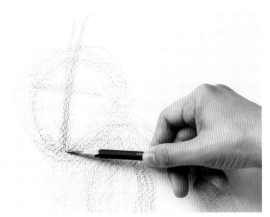

3 畫出中線，掌握臉部中心。

4 描繪出身體曲線，要畫出皮膚相連的感覺。耳朵則是先
以色塊呈現。

 point! 貓耳比想像中大。

5 定位下方的位置，穩住整體（P41）。

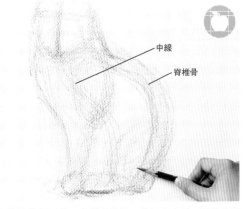

中線

脊椎骨

6 想像從臉部延伸至身體的線條，描繪出中線。另外也要
畫出脊椎骨的輔助線。

7 以軟橡皮塑形。

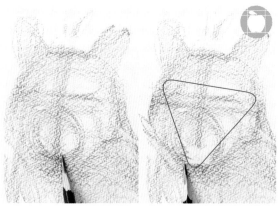

8 畫出鼻子與嘴巴的圓弧形輔助線。描繪出輪廓時，要注意必須是倒三角形。

9 將腿部最黑的部分塗黑。描繪腿部時，要充分掌握骨頭的表現。

point! 先大致畫出最黑的部分。要注意腿部的線條是曲線，而非直線。另外，也須掌握骨骼表現。

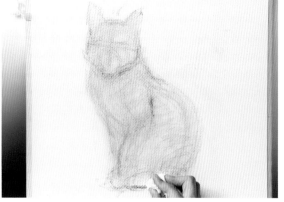

10 以面紙按壓整幅畫，讓顏色貼合。

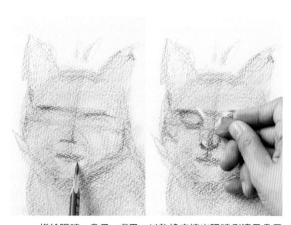

11 描繪眼睛、鼻子、嘴巴。以軟橡皮擦出眼睛側邊及鼻子邊緣，讓形狀更明顯。

point! 記得確認眼睛、鼻子、嘴巴的角度是否平行。

12 再以軟橡皮擦出腿部四周，塑形。

 13 接下來都以豎立方式握筆。換成 H 系列鉛筆，描繪出臉部細節。

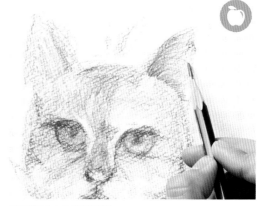 **14** 沿著順毛方向描繪貓耳。

 point 細節處必須以削尖的鉛筆確實畫出。

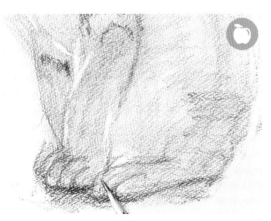 **15** 描繪出貓腿的花紋及爪子等細節。

 point 太過集中描繪臉部會使臉變大，因此一定要觀察整體，描繪出每個部分。

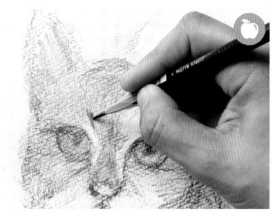 **16** 要畫出臉部凹凸處所產生的毛向變化。

 point 隨時削尖鉛筆，畫出自然的貓毛。

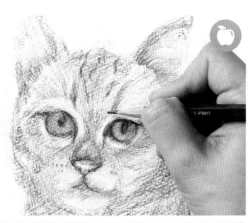 **17** 接著再描繪臉部細節，過程中要注意左右的花紋模樣及貓臉的傾斜度。

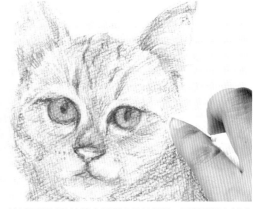 **18** 擦拭暈開輔助線等會阻礙作品的部分。不斷重覆上述步驟，塑形出整幅作品。

 point 用軟橡皮擦拭細節處時，有可能會不慎過度擦拭，因此須特別注意。

動物──鸚鵡

避免挑選紋樣太過複雜的鸚鵡，稍微有點特色即可。先選擇沒有肉冠等部位的簡單鳥類做練習。

應掌握的基本五項目（P26～）重點

構圖　形態　質感

描繪時，要像畫貓（P106）時一樣先掌握骨骼結構，並分別畫出頭部、身體、羽毛、腳部的輔助線。先定位腳的位置，能降低構圖難度。建議可先大致畫出紋樣的明暗差異後，再來做追加補強。羽毛的柔軟質感則可用軟橡皮以輕輕拍打按壓的方式呈現。

骨骼、構圖與呈現重點

勾勒出頭部、身體、羽毛、腳部的基本形狀，頭與身體要相連

眼睛與鼻子是否協調很重要！

紋樣則是沿著身體的每個區塊分次描繪

腳要張得開開的

完成素描

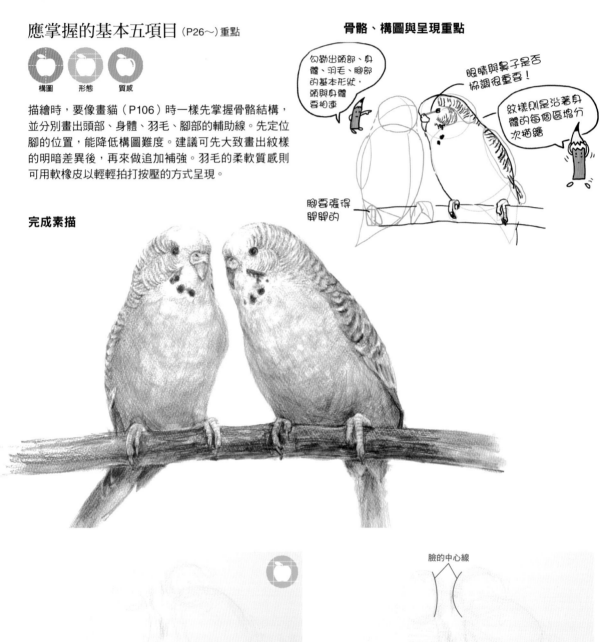

臉的中心線

1　分成頭部與身體兩個部分，分別以 B 系列軟芯鉛筆畫出輔助線，同時大範圍塗繪出樹木的部分。

 先從身體開始畫，以防臉部過大。

2　塗繪陰影處。畫出臉部的輔助線，掌握中心。

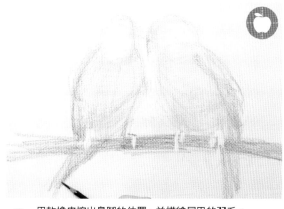

3 用軟橡皮擦出鳥腳的位置，並描繪尾巴的羽毛。

point! 鳥腳比想像中更開。爪子感覺就像是裹住樹木一樣。

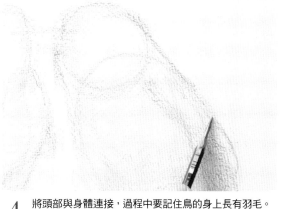

4 將頭部與身體連接，過程中要記住鳥的身上長有羽毛。

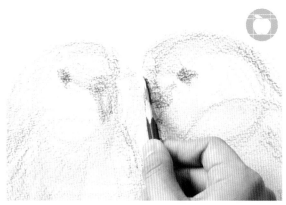

5 用 B 系列的軟芯鉛筆畫出嘴喙、眼睛與鼻子的輔助線。

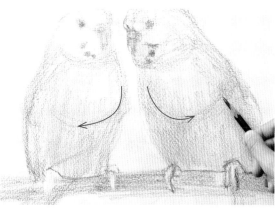

6 畫出臉部四周紋樣的輔助線後，接著描繪胸前的圓弧形。

point! 太過集中描繪臉部會使臉變大，因此一定要觀察整體，描繪出每個部分。

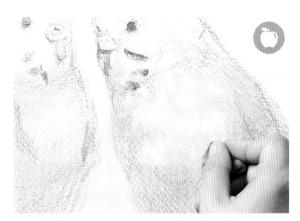

7 用軟橡皮拍打按壓，呈現出羽毛蓬柔的感覺。

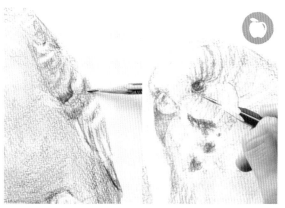

8 豎立鉛筆，以 B 系列鉛筆，搭配輕柔筆觸，一點一點地描繪出顏色較深的紋樣。亦可用軟橡皮擦拭出紋樣。接著用 HB 或 F 鉛筆在頭部及眼睛四周畫出細節後，即可完成整幅作品。

point! 細節處必須以削尖的鉛筆確實畫出。

素描範例
動　物

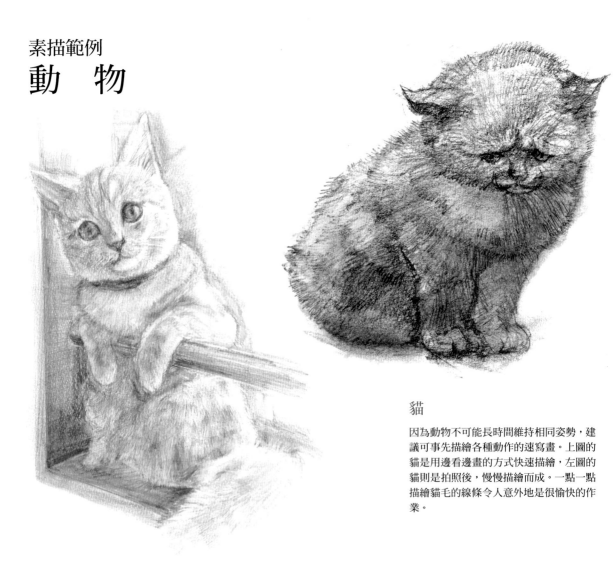

貓

因為動物不可能長時間維持相同姿勢，建議可事先描繪各種動作的速寫畫。上圖的貓是用邊看邊畫的方式快速描繪，左圖的貓則是拍照後，慢慢描繪而成。一點一點描繪貓毛的線條令人意外地是很愉快的作業。

海鷗

海鷗的特徵在於挺拔的姿勢與敏銳的眼神。由於整幅畫較容易帶給人緊張感，因此可加點顏色，增添柔和氛圍。描繪素描時，可將喜愛的色鉛筆擺放在旁邊，這樣如果突然想使用就能立刻派上用場。像我就很喜歡作品中，三菱的黃色以及施德樓的黃綠色色鉛筆。

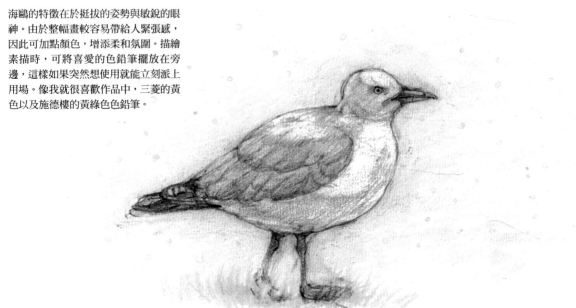

麻雀

我曾經發現一隻受傷的麻雀雛鳥，並飼養牠一段時間。當麻雀愈長愈大時，身上的紋樣也會更加明顯。素描時，要先盡快畫出眼睛下方的黑色紋樣等重點部位。肚子上翹的白色羽毛則是以小塊橡皮擦及 H 系列鉛筆描繪而成。

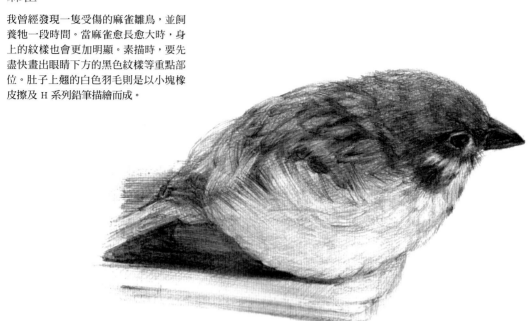

狗

在動物眼鼻及嘴巴的協調性表現上只要有差異，就會明顯影響到可愛程度。巴哥的臉扁扁的，眼睛與鼻子距離很近，感覺還蠻像剛出生的小嬰兒。像彈珠一樣的眼睛要塗得很黑，並用軟橡皮擦出光點，接著再以 H 或 F 硬度中等的鉛筆做添補。

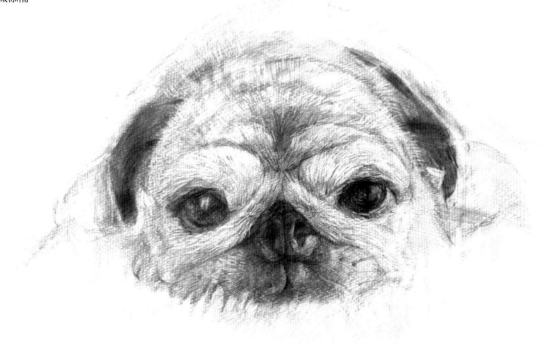

以速寫畫練習專注力

速寫畫，是指在短時間作畫。
透過迅速描繪，能培養自己的專注力。

在有限的時間內
迅速描繪

所謂速寫，是指短時間內描繪出主要的線條。在日本亦稱為ドローイング（drawing）。短時間描繪除了能動腦外，也非常適合用來培養專注力。透過不斷練習速寫，將能更迅速地掌握題材特徵，加快描繪速度。

使用像是要將空間切開的銳利線條。

從腳往上朝頭部描繪。

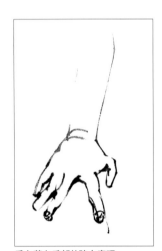

重心落在手部的強力表現。

依序使用顏色，順著形狀勾勒作畫。

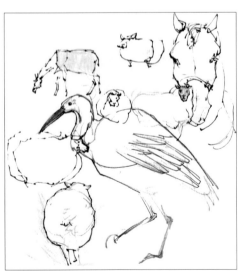

從各個角度練習描繪動物。

試著多人一同參與
速寫會吧

各位不妨與親朋好友們來場時間設定為三分鐘的速寫會吧。速寫時,要注意①盡量以單線條描繪、②畫出線條強弱差異、③大幅度揮筆描繪這三點。畫完時,應該會比想像中還要疲累。這是因為要在三分鐘完成作品的話,除了需要專注力,動手揮筆也要相當精力。然而,我們其實很難立刻讓自己的手隨心所欲地作畫,必須透過不斷速寫,才能練就反射性下筆的功夫。

速寫方法

大家圍成一圈,並讓模特兒站在中間。各位可輪流擔任模特兒。每次想個不同的主題,並請模特兒擺出姿勢,主題可以是戰鬥場景、在電車中、十年後的自己等等。另外也可請模特兒繞圈走動,並在聽到「停止」時,維持住當下的姿勢。由大夥兒自己擔任模特兒的話,雖然擺出來的姿勢會比較簡單,但姿勢卻也會較生動。各位不妨一起想想有趣的主題吧。

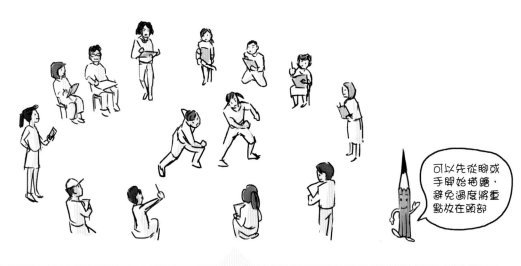

可以先從腳或手開始描繪,避免過度將重點放在頭部

作畫者也可出題

除了模特兒擺出姿勢外,作畫者其實也可提出要求。譬如:從腳開始畫、從手開始畫、畫的時候必須一直看著模特兒不能看畫紙等。從手腳開始描繪是為了避免過度將重點放在頭部。描繪時如果不看紙張的話,完成的作品可能會出乎意料到讓自己笑出來,但過程中卻能讓線條表現更流暢,成品也有一種隨興奔放感。

一個人也能速寫

或許會有人疑問「速寫是否一定要找很多人一起畫」、「感覺很麻煩」,但其實一個人也能速寫。千萬別為了要準備像樣的工具就打退堂鼓,其實只有好畫的鉛筆以及廣告紙背面也沒關係,各位不妨在空閒之餘動筆畫畫看。大膽地描繪,不用想一定要畫出能讓人欣賞的作品。這麼一來,在素描時可能會很驚奇地發現,原來速寫有這麼厲害的功效。就讓我們一同追求「自己覺得賞心悅目的線條」來練習速寫吧。

素材組合——顏色差異

挑選形狀、大小、顏色差異較明顯的題材。將香蕉擺放於右前方，能讓整體構圖更穩重。

應掌握的基本五項目（P26～）重點

構圖　光源　形態　質感

要搭配顏色不同的題材時，可使用自己製作的漸層色卡（P20），並確認每個題材應有的色調。番茄顯色較佳，因此紅色要使用較濃的黑色。光線強烈照射的部分則以白色為基底，讓香蕉的黃看起來很明亮，且不至於過白。香蕉形狀呈弧度較大的彎曲長條狀，因此擺放於下方，讓構圖更沉穩。

完成素描

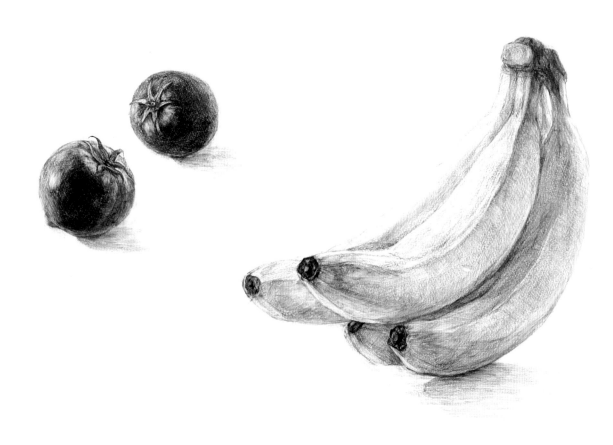

中心線

1 確認每個頂點的位置關係。測量垂直與水平長度比例，用 B 系列軟芯鉛筆畫出輔助線。

 將香蕉擺在下方，讓構圖更沉穩。

2 描繪番茄的中心線。兩顆番茄的角度都稍微有點傾斜，且底部朝下。定位出下方後，同樣要沿著面塗繪出陰影。

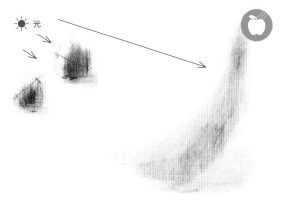

☀ 光

3 畫出大片陰影。番茄顏色較深，因此不妨大膽地塗色，但要注意光線來源。

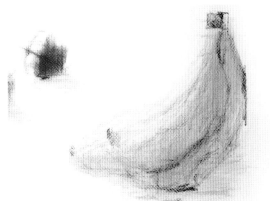

4 不要畫出輪廓，而是加強陰影中較暗的部分。同時定位下方的位置，讓香蕉展現出穩重感（P41）。

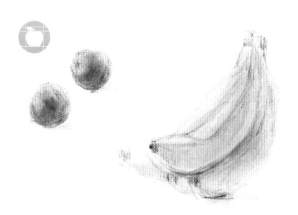

5 勾勒形狀時，要將香蕉想成五邊形，番茄則是六邊形。掌握面（P38）的形狀，塗繪出顏色，並用軟橡皮擦拭出較明亮的區域。

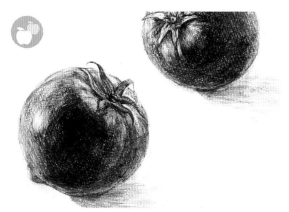

6 在番茄最紅的位置畫上未處理的線條（P22），增加飽和度。豎立鉛筆，並以軟橡皮及鉛筆慢慢地描繪蒂頭處。讓後方的繞線稍微變模糊，展現出深度。持續作畫，完成整幅作品。

Lesson ㉑
素材組合——質感差異

選擇花色明暗差異較大的題材，讓畫面更生動。幾片落下的花瓣能讓構圖更加協調穩重。

應掌握的基本五項目 **完成素描**
（P26～）重點

構圖　質感　空間

為了讓構圖更穩重，我在畫面下方描繪了花瓣。另外，為了呈現出布料明顯的皺褶，將花瓶擺放在中間稍微偏左的位置。各位要運用截至目前為止所學的技巧，呈現出質感上的差異。這次使用了3H～8B 的鉛筆，種類相當多。選擇尺寸大、顏色不同的花朵，能讓畫面更生動。花瓶形狀的圓柱體則可參考馬克杯（P52）的畫法。

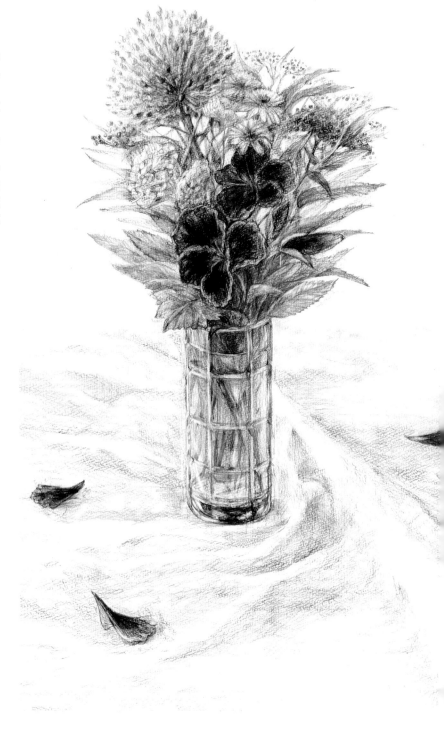

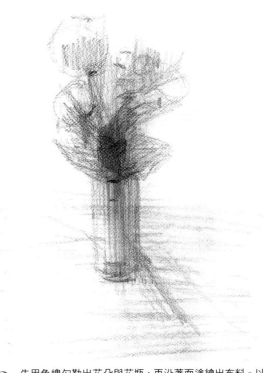

1　確認每個頂點的位置關係。測量花朵上下左右、花瓶下方以及邊緣處的比例，用 B 系列軟芯鉛筆畫出輔助線。

2　先用色塊勾勒出花朵與花瓶，再沿著面塗繪出布料。以面紙按壓，或是以用軟橡皮擦拭的方式持續描繪。

point! 大幅揮動手臂，無須擔心超線。

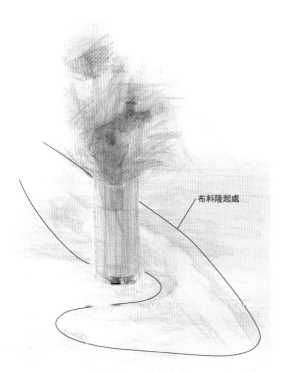

布料隆起處

3　定位出花瓶下方的位置。將軟橡皮捏成平塗筆的形狀，擦拭布料隆起較明顯的部分。

4　將花瓶想成圓柱體，依照基本描繪法確實地勾勒出形狀（P52）。接著再以軟橡皮擦出白色邊緣。

5 以軟橡皮擦拭出花朵後方的空間。

6 使用 B 系列的軟芯鉛筆，將前方花朵塗得較深，加深漸層效果。

 這次的題材花朵顏色很暗，因此使用較深的 8B 鉛筆。

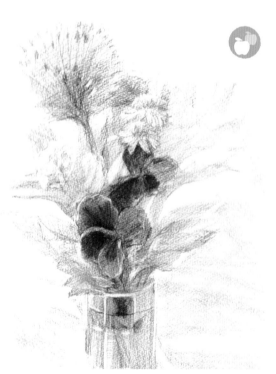

7 以 B 系列軟芯鉛筆描繪出前方的花朵。處理後方的花朵時，則可用暈染、以線條呈現強弱差異的方式來表現出深度。

 注意不可用鉛筆過度描繪輪廓，搭配使用軟橡皮，更能增添自然氛圍。

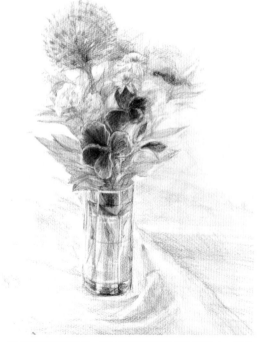

8 均勻描繪整幅作品，不可過度將重點擺在花朵上。平拿 B 系列的軟芯鉛筆描繪布料。照到光線的部分則以軟橡皮擦拭呈現。

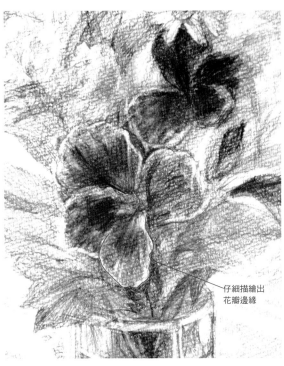

仔細描繪出花瓣邊緣

9 為前方最鮮艷的花朵補上未處理的線條（P22）。豎立 B 系列鉛筆，施力描繪。花瓣邊緣的曲線同樣必須仔細描繪。

10 布料稍微隆起的部分則可平拿 H 系列的鉛筆做描繪。

point! 豎立鉛筆塗繪的話，就無法呈現出布料柔軟的感覺，反而會變得太銳利，因此須特別留意。

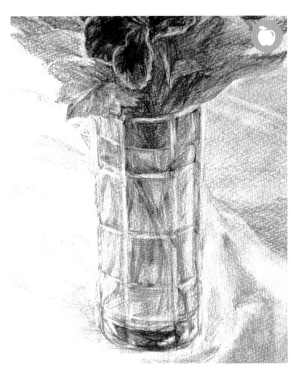

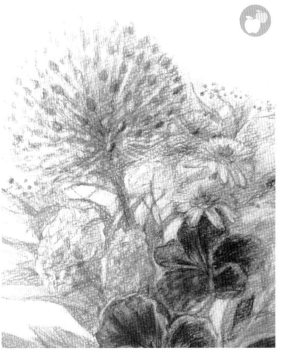

11 豎握鉛筆。以 H 系列較硬的鉛筆仔細描繪出玻璃的漸層。

point! 加強玻璃邊緣處的對比更能呈現出質感。

12 適當地將後方花朵暈染開來，呈現出遠近差異。用鉛筆描繪過後，再以軟橡皮輕輕按壓，就能呈現出自然的明亮氛圍。調整整體後，即可完成作品。

素描範例
素材組合

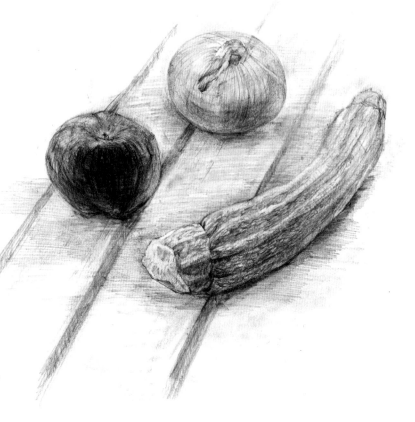

從庭院摘取的蔬果

描繪過程中要掌握每種題材的質感特徵，像是蘋果的深紅、洋蔥光滑的表面，以及櫛瓜凹凸不平的質感。由於櫛瓜尺寸較長，擺放在右下方能讓構圖更沉穩。

松果、橄欖油、袋裝餅乾

這幅作品想描繪出有透明感又帶深色的橄欖油瓶，以及餅乾透明包裝袋之間的差異。描繪松果前必須仔細觀察，找出其中的規則性。瓶子與餅乾的形狀都比較長，因此空出左上方的空間，避免構圖太過乏味。

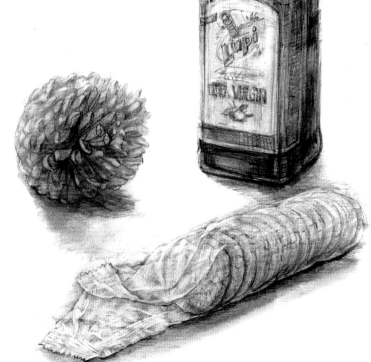

木製容器與梨子

與工業產品相比，手製木容器最有韻味的地方在於它的左右不對稱感。梨子與蘋果不同，表面粗糙且質感柔軟，因此我以 HB 鉛筆及軟橡皮，仔細呈現出應有的質感。

各種題材

描繪的素材有書本、向日葵、檸檬、金桔、玻璃杯、獅子辣椒、鉛筆、布料。以顏色較深的布料做為背景，並將顏色相對明亮的題材擺放於上方，讓畫面更顯生動。同時描繪大量題材時，要像演戲一樣決定出主角、第二主角、配角，並依序調整細節度。這裡的主角是向日葵，因此描繪程度最細緻。作品中包含兩種光的動向，分別是由左往右下照射的光線，以及單獨從向日葵右上方照射而出的光線。

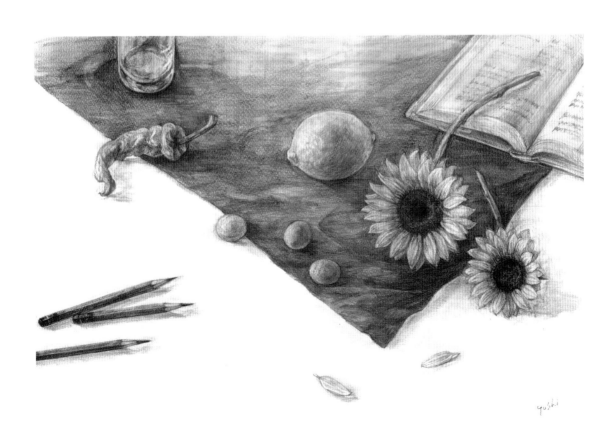

充滿夢想的作品集

跟各位介紹一些我所描繪的作品。
就算是畫在畫布上，也必須運用到素描的基礎。
作品中一定會有與素描相繫之處。

Human

人與人

我很喜歡在巴黎的畫室描繪模特兒。若模特兒是舞者或演員，就算動作再怎麼困難，只要看起來充滿吸引力，他們就會不斷地擺出各種姿勢。這時我們當然就要努力描繪呈現了。描繪過程中，我思考過該如何構圖人體才能展現魅力？重點色又要擺在哪裡，才能與模特兒相搭？以及自己是否很享受作畫的過程？

男性速寫畫（畫紙＋鉛筆　290×210mm）

綁髮女子 01（畫紙＋鉛筆、壓克力顏料　290×210mm）

綁髮女子 03（畫紙＋鉛筆、壓克力顏料　290×210mm）

9:58AM（畫布＋壓克力顏料　752×1016mm）

Dream

夢之畫

在參與一些製作專案時，常常要描繪出現在夢裡的生物。打盹時所看見的世界雖然不可思議，卻又帶點似曾相識的感覺。描繪曲線微妙的律動可參考速寫時的技巧，陰影則可回想一下素描時漸層的表現方法。

HEROES（畫布＋壓克力顏料　333×410mm）

Life

生於現代

人們坐在街邊時，有時彷彿就要被吞噬掉一樣。現代可說是充滿了過多的事物及資訊量。這是我特別留意四周白色空間所描繪的作品。

Man01（畫布＋壓克力顏料、筆　455×380mm）

馬的練習畫（紙張＋鉛筆、水彩　290×210mm）

黃色家屋（紙張＋鉛筆、水彩　290×210mm）

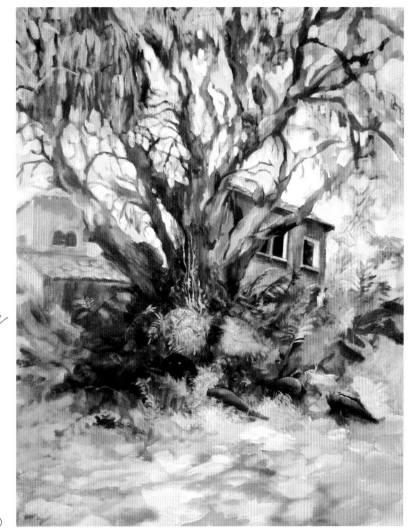

Journey

旅行的樂趣

外出旅遊時，可以帶著素描簿及
最基本的畫材。當有空閒時，就是
速寫的時間。歐洲的日照與日本不
同，稍微偏白且明亮。這是我在科
西嘉島時所描繪的作品。

我們的家
（畫布＋壓克力顏料　909×727mm）

PROFILE

小椋芳子 Yoshiko Ogura

自武藏野美術大學油畫系畢業後，於KONAMI及SEGA等遊戲大廠負責設計遊戲角色。2005年起於法國「大茅舍藝術學院」（Académie de la Grande Chaumière）進修，不斷學習的同時，更開始當起自由插畫家。回到日本後，於專門學校擔任素描人物講師、遊戲插畫公司的美術指導，2015年起將事業據點拉至紐西蘭。目前除了在網路上擔任批改素描的講師外，同時也是位相當活躍的藝術家。在銀座、巴黎、紐約、紐西蘭等處舉辦多場聯展或個展。曾獲得「Liquitex Biennale」特別獎、入選橫濱美術比賽、昭和殼牌現代美術獎展等。

http://goodmogu.wixsite.com/yoshiart
http://goodmogu.wixsite.com/yoshi-portfolio

TITLE

素描 從入門到上手

STAFF		ORIGINAL JAPANESE EDITION STAFF	
出版	三悅文化圖書事業有限公司	編集・制作	後藤加奈（株式会社ロビタ社）
作者	小椋芳子	撮影	天野憲仁（株式会社日本文芸社）
譯者	蔡婷朱	装丁・本文デザイン	鷹觜麻衣子
		イラスト	小椋芳子
總編輯	郭湘齡	モデル	井上真由子（株式会社アイル）
文字編輯	徐承義　蔣詩綺	校正	鈴木初江
美術編輯	謝彥如		
排版	菩薩蠻數位文化有限公司		
製版	印研科技有限公司		
印刷	龍岡數位文化股份有限公司		

法律顧問	經兆國際法律事務所　黃沛聲律師
戶名	瑞昇文化事業股份有限公司
劃撥帳號	19598343
地址	新北市中和區景平路464巷2弄1-4號
電話	(02)2945-3191
傳真	(02)2945-3190
網址	www.rising-books.com.tw
Mail	deepblue@rising-books.com.tw

初版日期	2019年9月
定價	380元

國家圖書館出版品預行編目資料

素描：從入門到上手 / 小椋芳子作；蔡
婷朱譯. -- 初版. -- 新北市：三悅文化圖
書, 2019.08
128面；18.2 x 25.7公分
譯自：いちばんていねいな、基本のデ
ッサン
ISBN 978-986-97905-1-2(平裝)
1.素描 2.繪畫技法
947.16　　　　　　　　　108012505